Galerie Modus. 23, place des Vosges. 75003 Paris. France
Tél. 33 1 42 78 10 10 Fax. 33 1 42 78 14 00
http : //www.galerie-modus.com
e-mail : modus@galerie-modus.com

Conception graphique : Habib Charaf

Version anglaise : Lisa Davidson

ISBN 2-85056-340-4
Imprimé en Italie (CEE)
Dépôt légal : quatrième trimestre 1998

MAGNI

Peintures, Sculptures
& Humanobiles

SOMOGY
ÉDITIONS
D'ART

MODUS
GALERIE D'ART

À mon père...

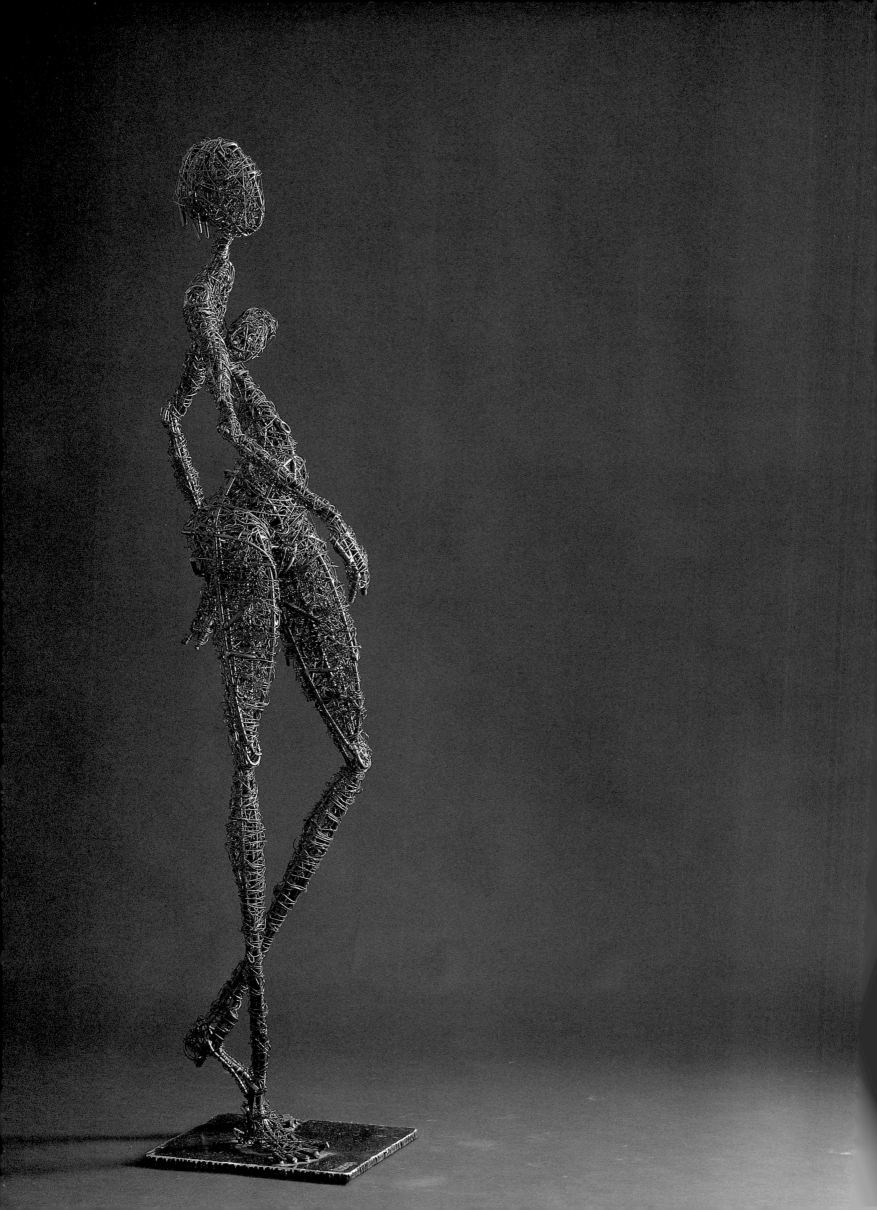

Au cours des quatre dernières décennies, la sculpture a connu nombre de mutations qui l'ont éloignée de la tradition, en la conduisant à la conquête de nouveaux matériaux, jusqu'aux problématiques minimalistes et aux installations. Toutefois, en marge des ultimes avancées de caractère conceptuel et éphémère, bien des artistes continuent de se mesurer aux apparences dans la durée, pour retracer le monde à leur manière. Certes, ils font leur profit des nouvelles technologies mais creusent d'autres chemins pour éveiller d'autres sensations, à l'écoute de leurs pulsions intimes plus que des données temporelles. De son côté, la peinture a épousé globalement les mêmes attirances intellectuelles, bien que de nombreux artistes éprouvent toujours la fascination du vivant et demeurent fidèles à l'expérience sensible, en y introduisant leur marque propre.

Dans le sillage de ses grands aînés, Pablo Picasso, Max Ernst ou Joan Miró, pour ne citer qu'eux, Vincent Magni ne limite pas sa vision à une seule option. À l'aise dans la répartition des couleurs et l'agencement des tissus picturaux, qui accueillent ses personnages aux visages neutres vigoureusement charpentés, comme dans le traitement par segments complémentaires de sa syntaxe filiforme dans l'espace.

Par conséquent peintre et sculpteur, il évolue naturellement d'un genre à l'autre, préoccupé en permanence par l'interprétation subjective du réel,

In the last four decades, sculpture has gone through a number of changes, which have moved it away from tradition and toward a use of new materials, as well as to installations and minimalist concepts.

However, many artists, working on the periphery of the latest trends, continue to measure themselves against long-term reality in order to re-create the world in their own way. Naturally, they make use of the latest technologies, but are finding new ways to explore other sensations, inspired more by their own intimate impulses, rather than by outside events.

Painting has generally developed along the same intellectual lines, although many artists are still fascinated by the human form and remain attached to a sensitive experience, portrayed through their own interpretation.

Vincent Magni—in the manner of his great predecessors Pablo Picasso, Max Ernst and Joan Miró, to name but a few— has not restricted his vision to a single option. Comfortable with the distribution of colors and ordering of pictorial materials which serve as a background for his figures, whose neutral faces are strictly constructed, he is equally at ease when rendering slender syntax in space by means of complementary segments.

Both a painter and a sculptor, he moves easily from one medium to another, constantly re-examining the subjective interpretation of reality; making sure that the free-standing, slender and carefully

sans que la libre mise en situation de ses volumes amincis et soigneusement calibrés n'interfère sur la fluidité contrastée de son pinceau sur la toile.

Dans les deux versions il est question du statut de l'humain, avec ses postures familières, l'ovale de ses faciès muets, son inclination à la rêverie ou son autorité ombrageuse, dont la perception est plus narrative dans la sculpture et plus allusive dans la peinture. « Trop d'air y circule, la matière y est trop diluée, constate Damien Boquet. C'est dans le monde intérieur de ces figures qu'il faudrait aller, c'est l'énigme de leurs songes qu'il faudrait percer. » Aussi est-ce au spectateur de cerner à sa façon la puissance évocatrice de ces créatures gardiennes de leur mystère.

Dans ce face-à-face contigu avec le réel, Vincent Magni laisse d'abord parler son intuition, appuyé sur son élan originel, loin des codes pervers de la connaissance, qui pourraient altérer la franchise de son attaque du matériau ou la percussion de sa touche, car il sait, Gaston Bachelard le soulignait, que « l'image dans sa simplicité n'a pas besoin d'un savoir. Elle est le bien d'une conscience naïve... d'avant la pensée. »

Quand il peint, pourtant, il ne cultive pas la même verve ludique ni la même méticulosité que dans sa sculpture. Parti d'une abstraction monochrome aux tonalités modulées, associant des superpositions glissées à de légers reliefs pigmentés, il ressent bientôt une sclérose du geste et de la forme pour la forme, autrement dit, exempte de repères identifiables. Puis,` progressivement, le besoin impérieux de traduire une réalité organique correspondant à la poussée de ses affects l'amène à faire apparaître des silhouettes schématisées sur ses fonds, où l'on distingue, d'une part, des formes géométrisantes et, de l'autre, une nuée de taches, de touffes,

measured forms never interfere with the contrasting fluidity of his brushstrokes on the canvas.

In both versions, his dominant theme is the status of the figure, expressed through his familiar poses, the oval of his silent faces, his inclination to dreaming and his sensitive authority. His perception is more narrative in sculpture and more allusive in painting. "Too much space moves around it, the medium is too diluted," notes Damien Boquet. "One should look at the inner world of these figures, unravel the enigmas of their dreams." It is therefore up to the viewer to perceive the evocative power of these creatures guarding their mysteries.

In this confrontation with reality, Vincent Magni first works by intuition, inspired by an initial impulse—avoiding the perverse codes of knowledge which could alter the sincerity of his approach to the material or the impact of his brushstrokes. He knows, as Gaston Bachelard has already pointed out, that "the image in all its simplicity has no need of knowledge. It is the reflection of a naive conscience . . . before thought."

When he paints, however, he is not as playful, or as meticulous, as when he sculpts. Starting with a monochromic abstract image in modulated tones, to which he adds layers of lightly pigmented reliefs, he soon finds that his gestures become rigid, expressing form for form's sake, with an absence of any identifiable images. Gradually, an urgent need to portray an organic reality that corresponds to the flow of his emotion leads him to place schematic silhouettes in the background, from which appear geometric forms, along with a burst of stains, tufts, splashes and drips.

His female figures seem to have been snatched from the shadows, almost by surprise; they are portrayed from behind, in

d'éclaboussures et de coulures. Saisis presque clandestinement, ses personnages féminins arrachés à la pénombre s'y greffent de dos ou de profil, parfois de face, ne présentant de leurs morphologies mal assurées que leurs contours encore d'une cascade de bulles.

Au sein de ces climats indécis, l'anecdote se tient dans la suggestion, dans ces régions où le silence possède l'éloquence des confidences furtives. Paradoxalement, l'effacement du regard concourt à l'instauration de ces échanges secrets entre les protagonistes, à la transhumance de l'éventail des sentiments humains, à la focalisation sur les attitudes et les situations, à l'écart d'une quelconque indication de temps et d'heure. « Il se passe des choses dans ces regards qu'on ne voit pas, derrière les ruelles qu'on devine, mentionne l'artiste. Les pensées fusent, les univers se côtoient. Le jour, la nuit ? Des hommes, des femmes ? Peu importe, si l'émotion est présente. »

Rien n'est ici prémédité ; tout relève de la spontanéité d'exécution. On comprend d'emblée combien l'expérimentation de la non-figuration a orienté le cours de cette écriture dépouillée, nourrie de l'intérieur soit par le rôle moteur du geste, soit par le recours aux zones vierges attenantes.

Maintenant, parallèlement, Vincent Magni se consacre chaque jour davantage à la sculpture, même si sa vocation de départ a été la peinture. Alors, au lieu d'ôter pour construire, il prend le parti d'ajouter et de nouer avec précision des formes linéaires torsadées, émanant d'une bobine de fer dévidée, dans une organisation anatomique ajourée.

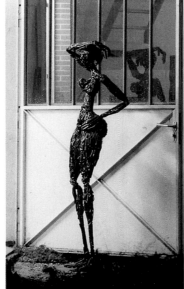

profile or sometimes full face, allowing only a glimpse of their evanescent morphology through vague contours.

Within this undefined environment, the anecdote lies in the suggestion, in areas where silence is as eloquent as whispered confidences. Paradoxically, the lack of a face contributes to a secret exchange between the participants, exchanges that span human emotions and focus on attitudes and situations beyond time and space. "Something happens in those faces that we cannot see, behind pathways we can only guess at," says the artist. "Thoughts leap forth, worlds come together. Day, night ? Men, women ? It doesn't matter, as long as there is emotion."

Nothing here is premeditated, but is a result of spontaneous execution. It is easy to see how experiments in non-figuration—the essential role of the gesture and the use of the adjoining untouched areas—have defined the path of this pared-down expression, nourished from within.

Vincent Magni now spends more time every day working on sculpture, even though he began as a painter.

Instead of removing material to construct, he has decided to add to and to combine, with great precision, linear interwoven forms created from an unraveled spool of steel wire, within an open anatomical organization.

Although he likes the work of Nicolas de Staël and Zao Wou-ki, he also appreciates the sculptors Constantin Brancusi, Alexander Calder and Bernar Venet. He rarely goes to exhibitions, for fear of creating taboos for himself. He trusts his intuition; he assembles and welds the various fragments

Et s'il apprécie Nicolas de Staël
et Zao Wou-ki, les sculpteurs Constantin
Brancusi, Alexander Calder ou Bernar Venet
ont également ses faveurs. Il visite
cependant rarement des expositions,
par crainte de se créer des interdits.

Confiant en son intuition, avec pour unique
matériau du fer à béton lisse de différentes
épaisseurs, de temps en temps du plâtre
patiné et divers matériaux de récupération,
épaulé par la pesée experte de ses mains,
il agit par assemblage et soudure
sur les fragments constitutifs
de ses ossatures : des fragments
en extension, généralement enroulés
en spirales décalées, resserrées ou évasées
qui, dans leur croissance continue,
souvent terminés par un essaim de fils
métalliques en guise de tête, représentent
des figures humaines grandeur nature.
Cependant, à l'opposé de sa peinture
délivrée dans l'urgence, sa sculpture
est très élaborée, en raison de la résistance
de son matériau à l'épreuve du pliage,
de sa mise en valeur selon les contraintes
techniques, à la recherche flexible
de son ordonnancement, dans le respect
des lois de l'équilibre qui la gouvernent.

Tout, dans les rythmes serpentins
de ces éléments auparavant découpés
et liés sans véritable rupture, fonctionne
au diapason de leur mouvement.
Et ce mouvement est révélateur du monde
d'existence de la sculpture et de son histoire.

« Ce qui m'intéresse, nous dit Vincent Magni,
c'est son aspect mobile, l'expression
dans le mouvement. On la fait bouger
et elle parle, raconte des choses. »
Réceptive au moindre balancement,
à la plus brève pression,
elle se cambre, se rétracte et oscille,
adoptant des poses vibratiles
insoupçonnées au repos.

*of his framework using different thicknesses
of smooth reinforcing bar as his sole
material, occasionally adding patinated
plaster and various material that he finds,
transformed through his expert hands.
These extended fragments, usually twisted
into even, tightly rolled and open-ended
spirals, constantly expand and often end with
a mass of metal wires forming something
of a head, representing a full-scale human
figure. However, as opposed to his painting,
which is executed at great speed, he takes
great care with his sculpture, because of the
material's resistance to bending, the technical
limitations, and the quest for pliability,
while complying with the laws of balance
that govern it.*

*Everything in the sinuous rhythms of these
forms, which are carefully cut out and
smoothly interconnected, is designed for
movement. And this movement reveals the
world of sculpture and its history.
"What interests me," Vincent Magni tells us,
"is its mobility, the expression in the
movement. You move it and it speaks, it
tells us things." Receptive to the least
movement, the slightest touch, the sculpture
bends, withdraws and sways, adopting
vibrating poses that seem unimaginable when
it is standing still.*

*This art is designed both for the mind and
the heart, and the sculptor's aim is to share
all he has captured from both the hidden and
the obvious, his discreet sensuality, and his
resolutely optimistic and playful nature.
Indeed, no dry mechanism spoils his cheerful
radiance. "My works make me laugh,"
admits Vincent Magni.*

*From this theater in movement emerges
a facetious tone, in which the tactile pleasure
is linked to a refined graphic skill, and where
the stress lies on the manner in which the
forms move, not on the form itself.*

Cet art s'adresse à la fois à l'esprit
et au cœur et entend faire partager
ce qu'il distille de caché et d'évident,
la dimension de sa pudique sensualité,
sa nature résolument optimiste et enjouée.
En effet, nulle sécheresse mécanique
ne vient affaiblir son rayonnement ludique.
« Mes œuvres me font beaucoup rire,
avoue Vincent Magni. »

De ce théâtre en mouvement s'exhale donc
un air facétieux, où le plaisir tactile s'allie à
une aptitude graphique affinée où l'accent
est mis sur la manière dont les formes sont
appelées à se mouvoir et non sur la forme
en soi. Par ailleurs, l'architecture
des épidermes de certaines œuvres
est obtenue au moyen du tressage
d'un ensemble de mini-formes en fil de fer,
occasionnellement des ressorts, qui tissent
des armatures interstitielles faussement
compactes. Néanmoins, même sous
ces horizons, se confirme une complicité
entre les composantes statiques
et dynamiques.

« C'est en fil de fer que je pense le mieux,
confessait Alexander Calder. »
Ce commentaire, Vincent Magni, qui use
de ce même matériau, peut aussi le décliner
car il épouse son approche stylistique.
Enfin, si sa peinture dispense une sorte
de crispation, sa sculpture exprime
une pensée heureuse et tonique
qui sous-tend ses lutins échappés
d'une planète introuvable.
Mais quels que soient
ses postulats, sa démarche
manifeste bien la vie
dans tous ses états.

Gérard Xuriguera

Furthermore, the architecture of the skin
of certain sculptures is created by braiding
a number of mini-forms in wire and some-
times springs, which weave a deceptively
compact framework. However, even with
these, we find a similar collusion between
the static and moving elements.

"I think best in wires," confessed Alexander
Calder. The same could be said of Vincent
Magni, who uses similar material, for he has
adopted Calder's stylistic approach. Finally,
while his paintings sometimes elicit a sense
of nervousness, his sculptures appear happy
and energetic, a feeling which underlies his
mischievous figures who seem to have strayed
from some unknown planet. But regardless of
his intentions, his approach is indeed
a celebration of life in all its forms.

Gérard Xuriguera

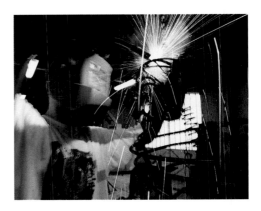

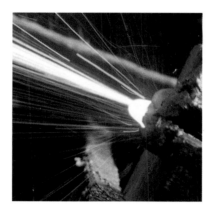

SCULPTURES

Rarement besoin d'être expliqué,
l'art,
langage universel,
brille par sa simplicité
et sa force.

Rarely needing to be explained,
art,
the universal language,
shines by its simplicity
and its strength.

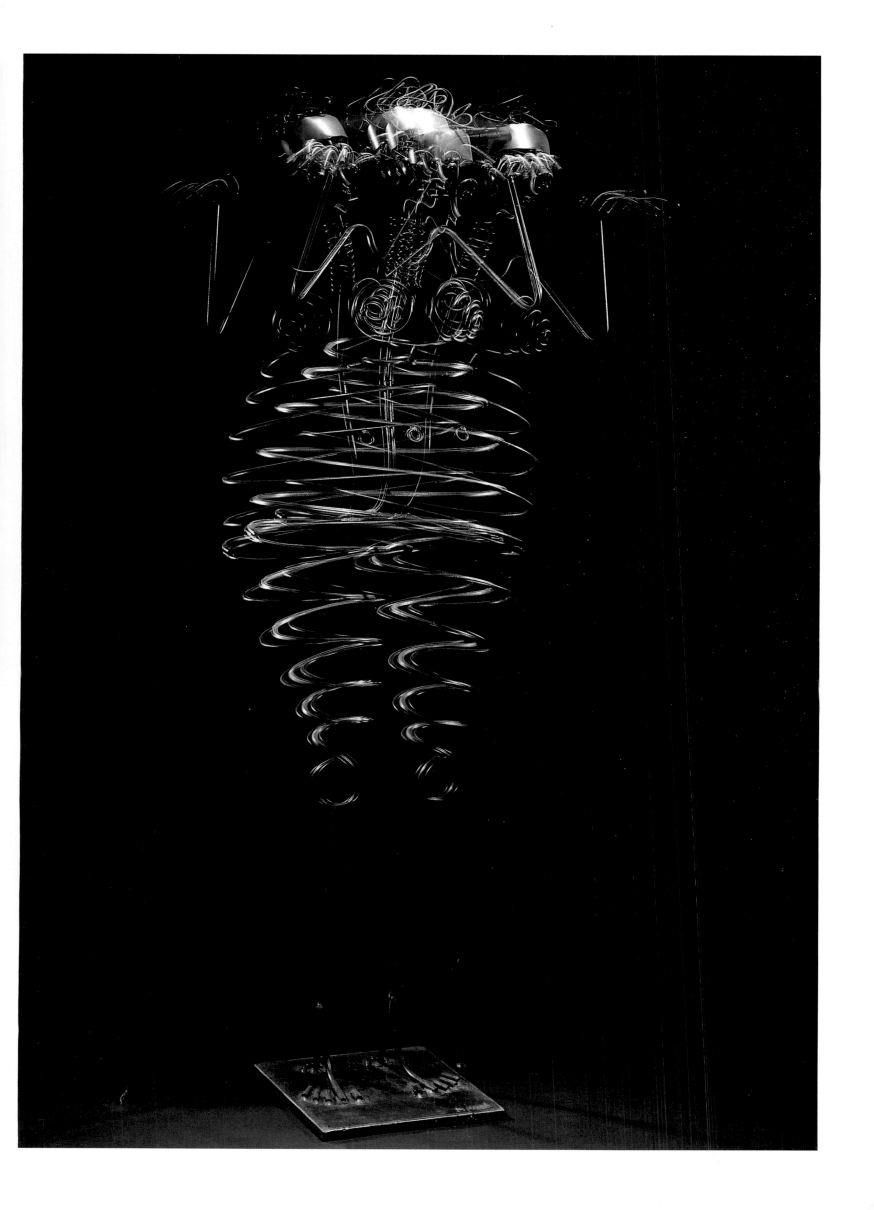

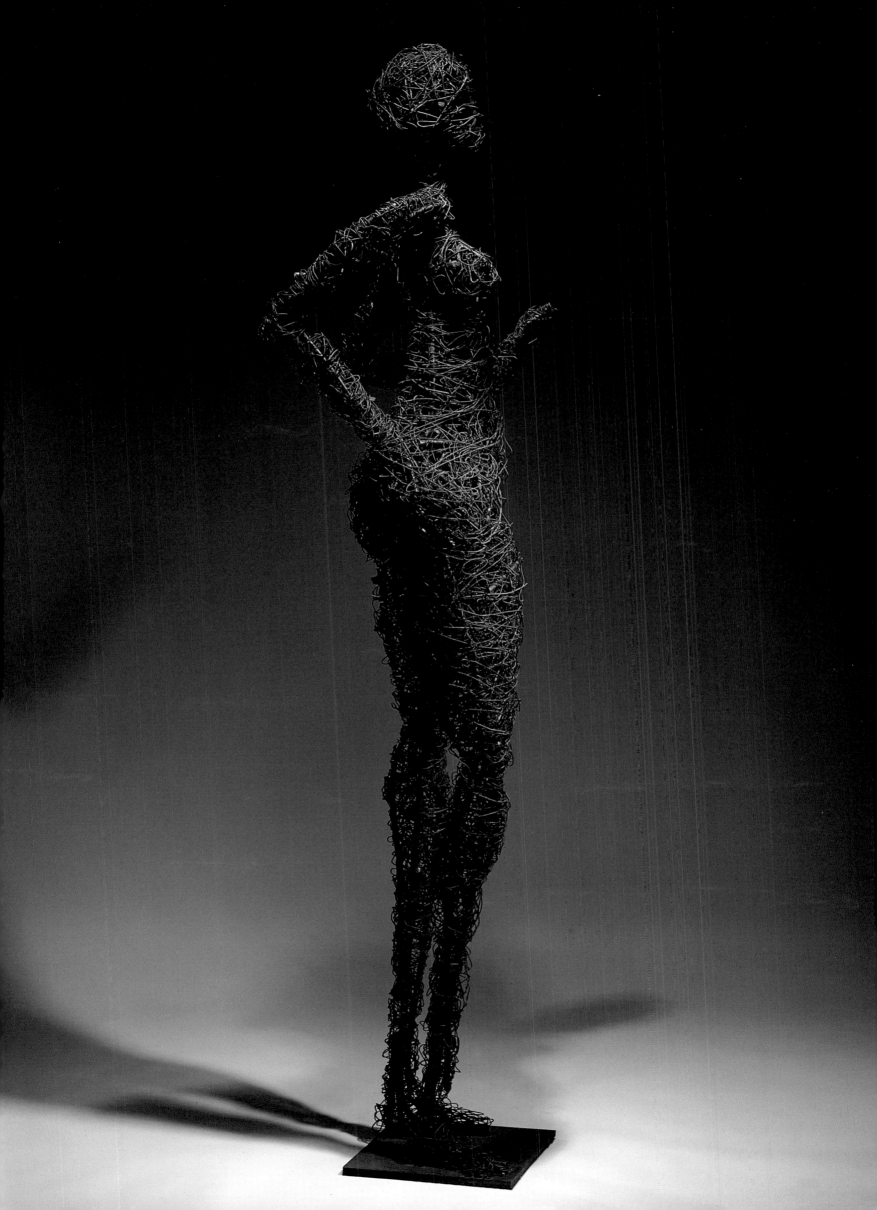

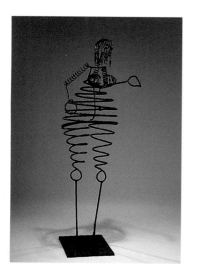 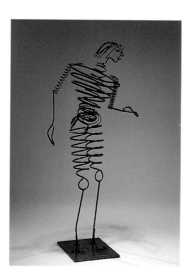 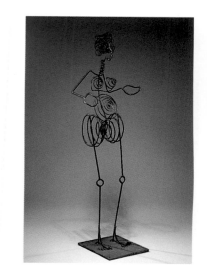

Humanobiles - 1997-1998 ▲
Métal (1,70-1,80 m)

Humanobile - 1998 ►
Métal (1,82 m)

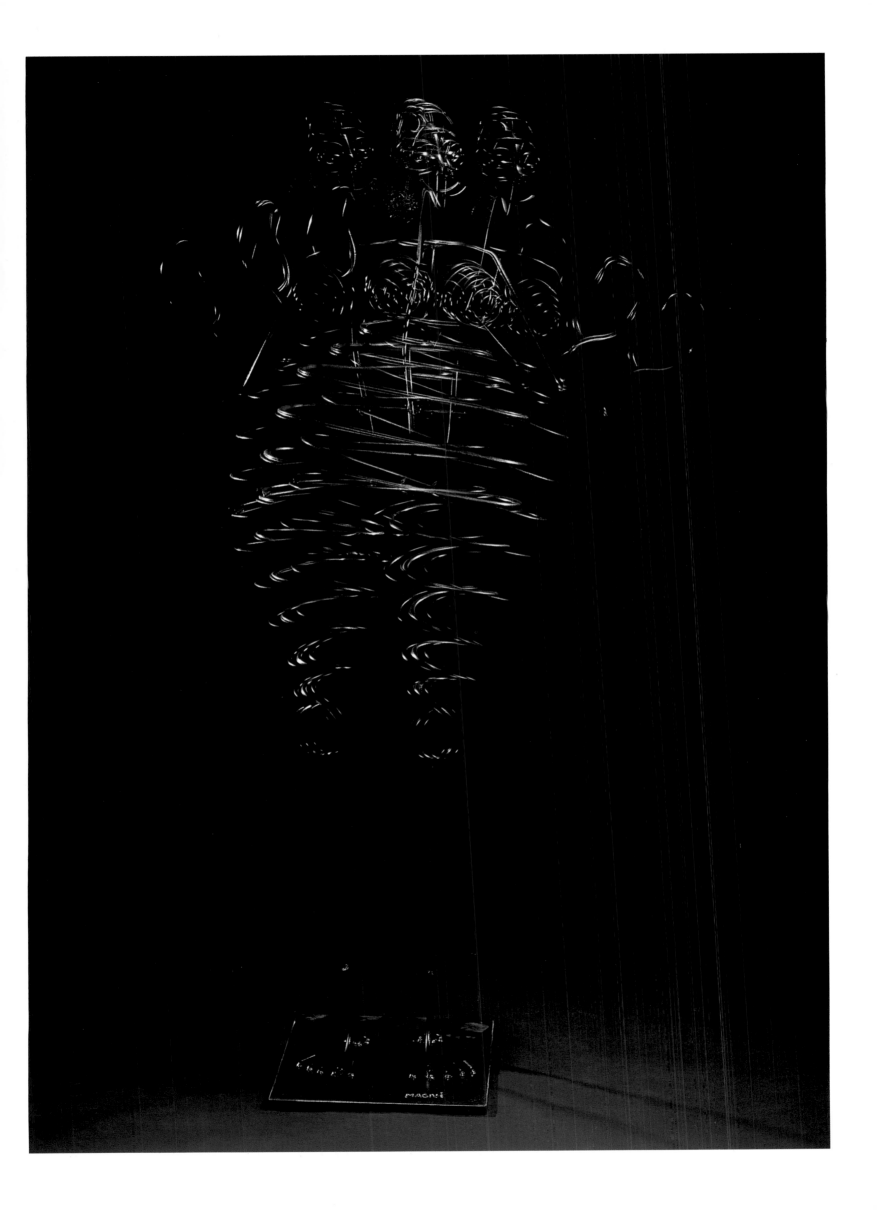

Remplir une vie de matière,
ou l'inverse ?...

Fill a life with matter,
or vice versa ?...

La Dame blanche - 1995 ►
Métal et plâtre patiné (1,82 m)

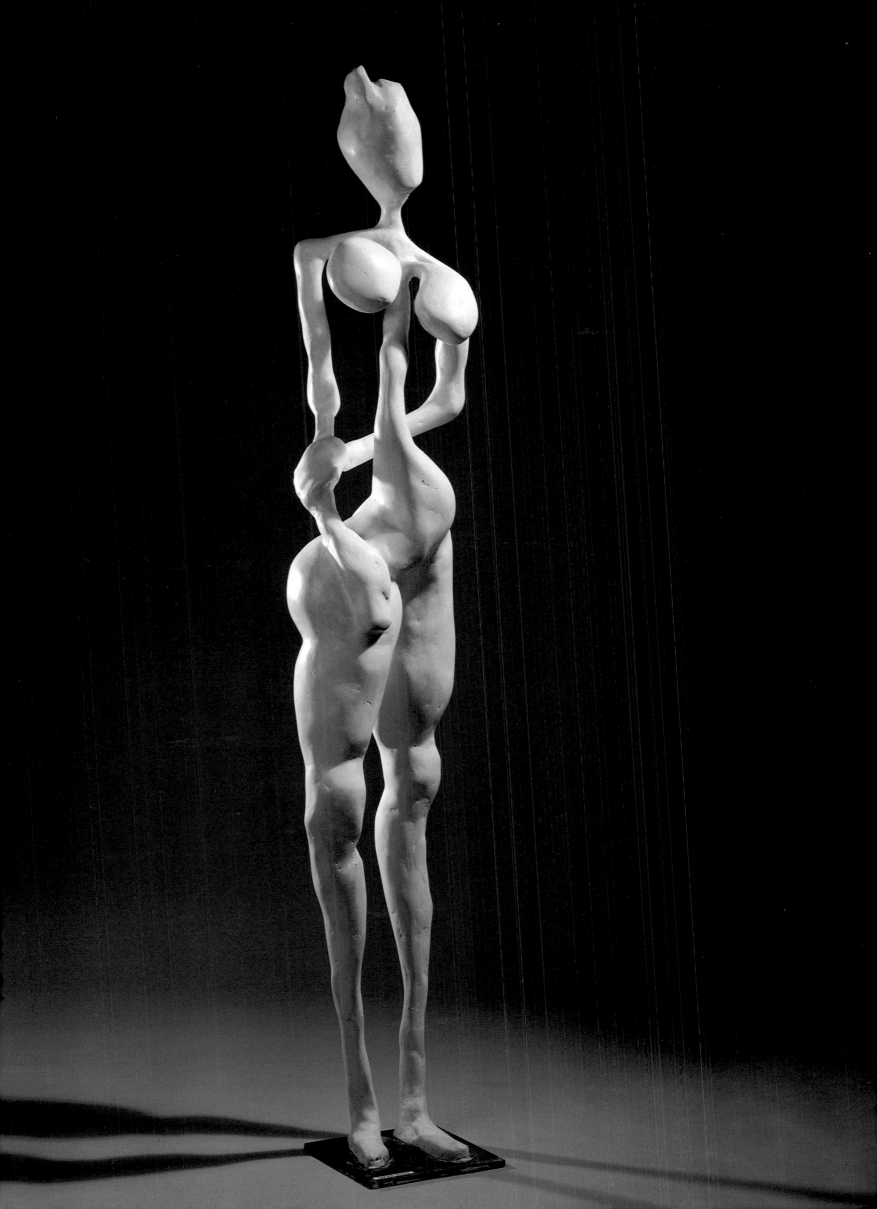

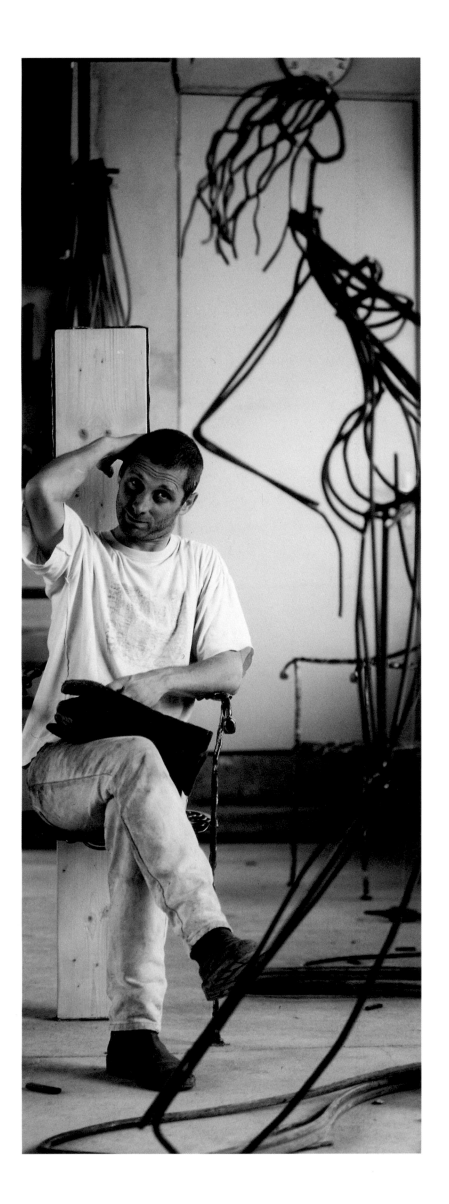
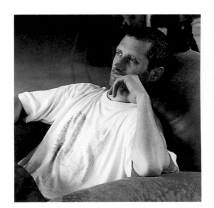
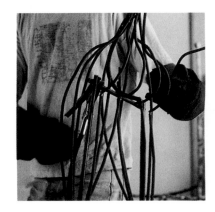
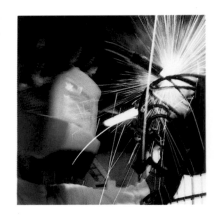

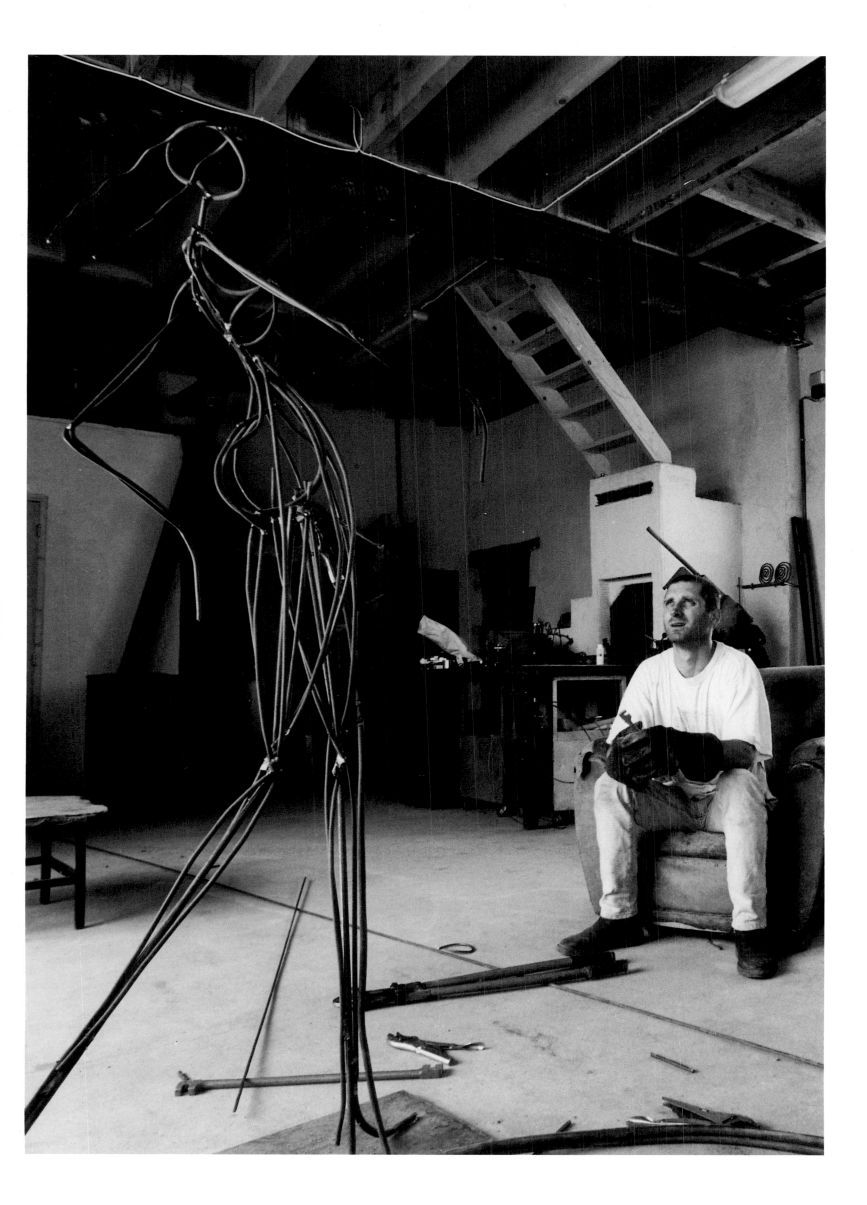

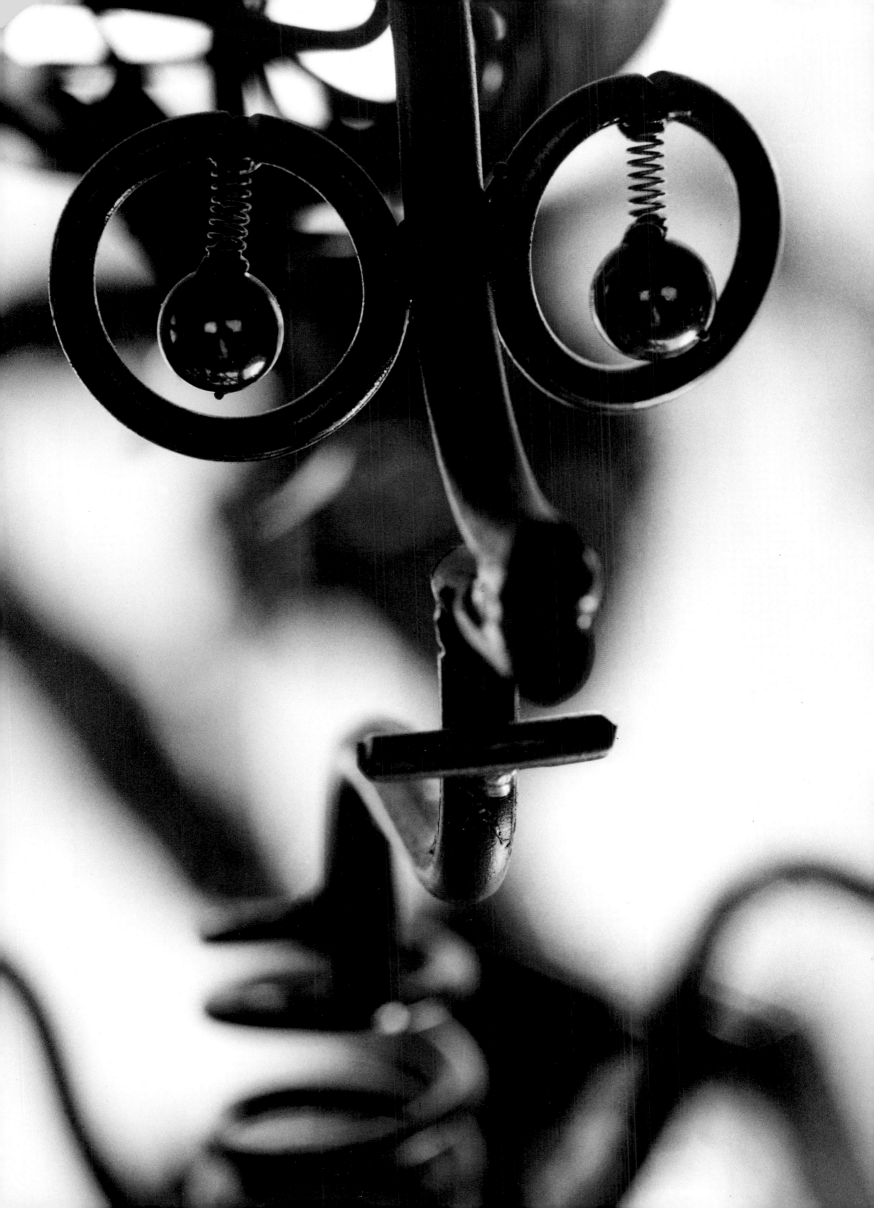

Il n'y a rien de plus muet
qu'un bout de matière,
et pourtant,
il peut en dire long
si on s'adresse à lui.

There is nothing more silent
that a piece of matter,
and yet it can have much
to say if you know
how to listen.

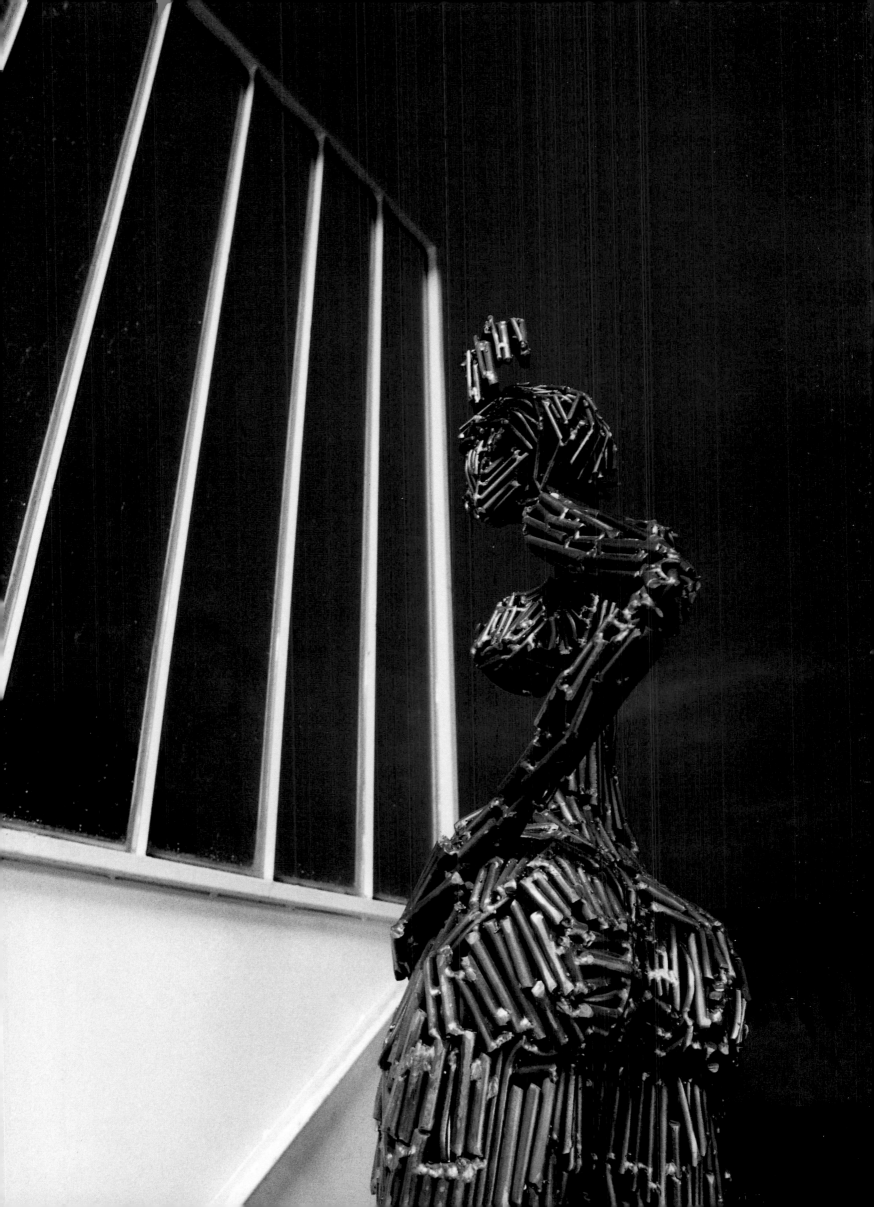

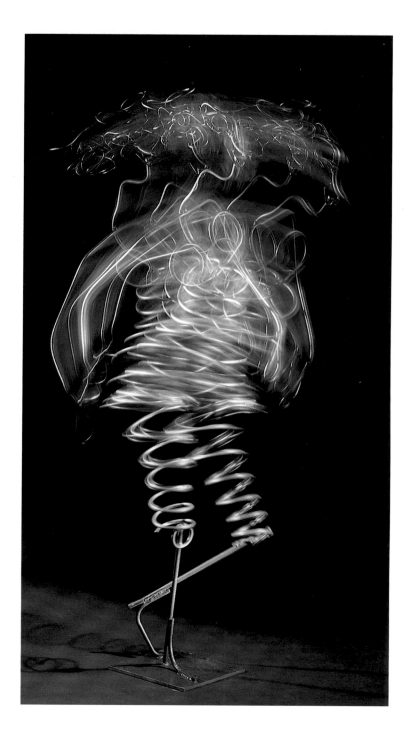

Humanobile en mouvement - 1994 ▲
Métal (1,83 m)

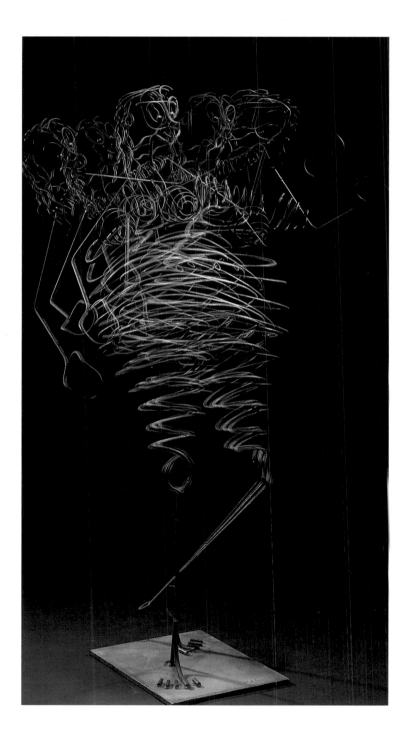

▲ *Humanobile en mouvement - 1998*
Métal oxydé (1,78 m)

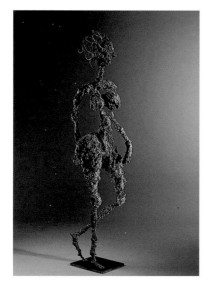

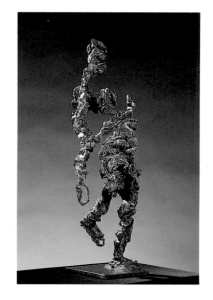

Érosion - 1994 ▲
Technique mixte (1,63 m)

Sans titre - 1995 ▲
Technique mixte (0,52 m)

Sans titre - 1994 ►
Fil de fer oxydé (1,76 m)

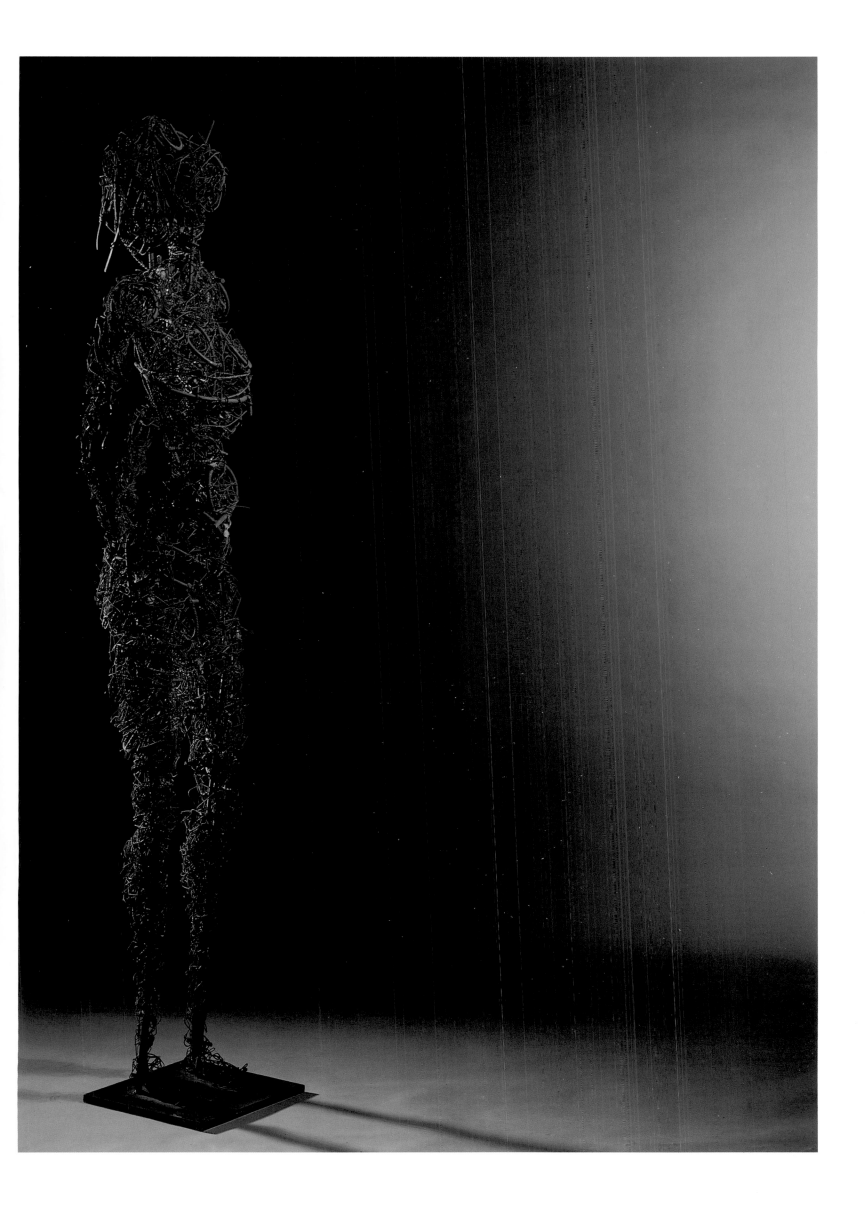

Humanobiles - 1997 ►
Métal (1,80 m)

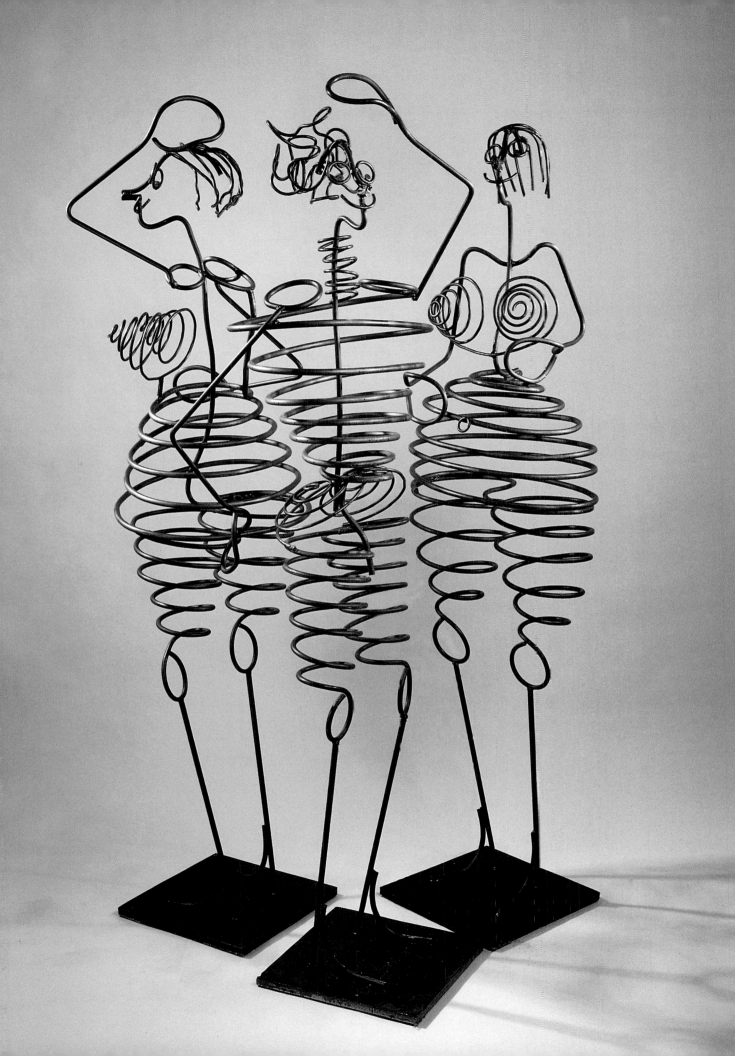

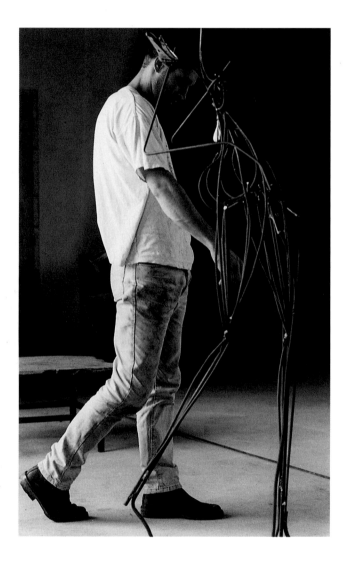

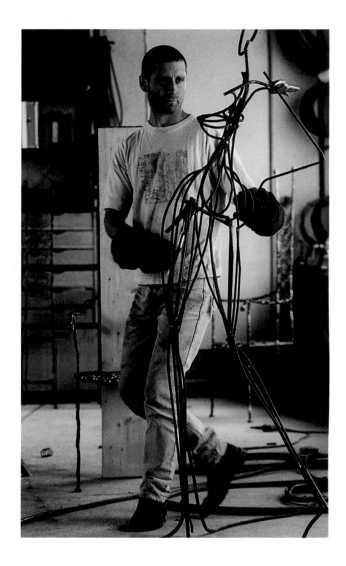

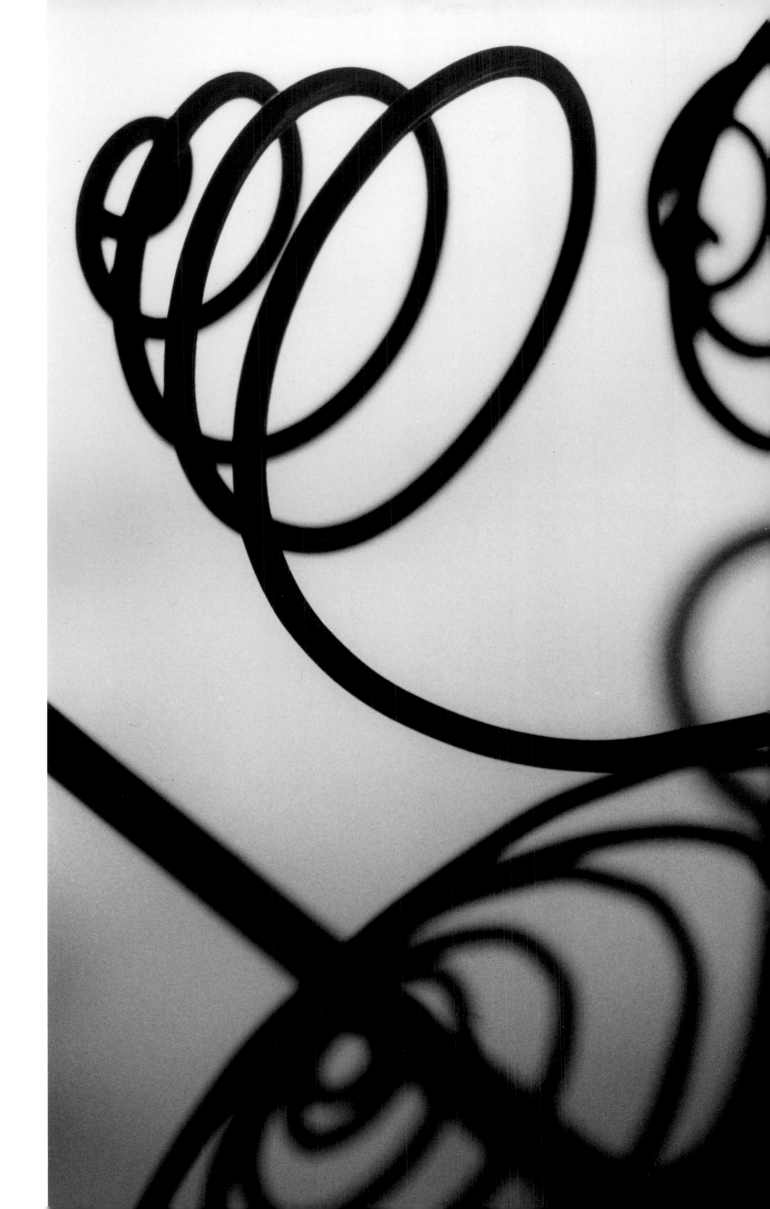

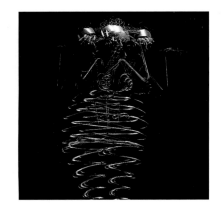

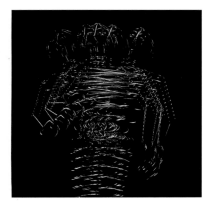

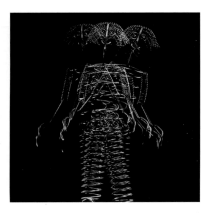

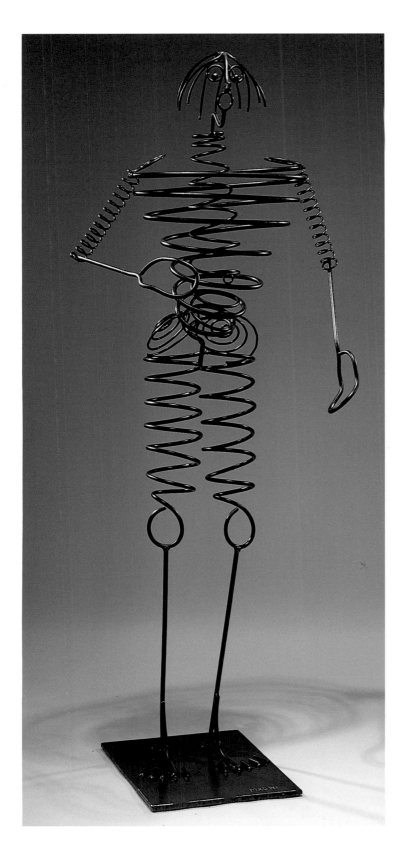

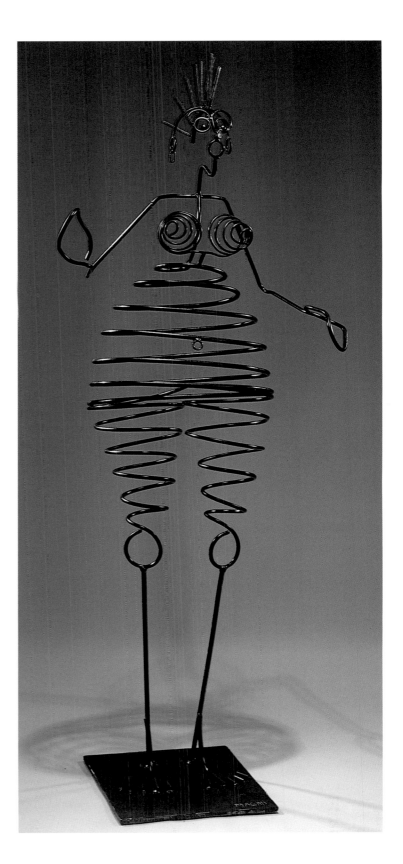

▲ *Humanobiles - 1998*
Métal (1,80-1,82 m)

Humanobile - 1997 ►
Métal (1,80 m)

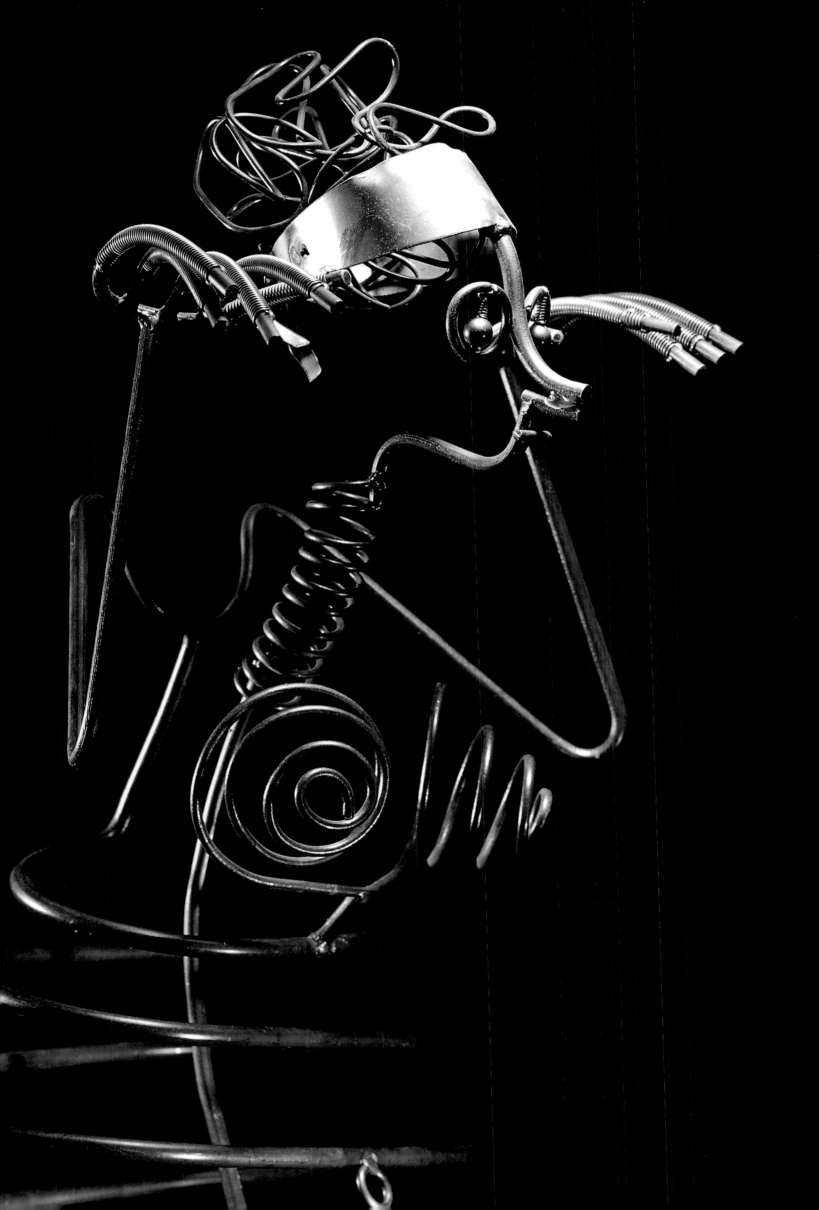

Femme articulée - 1998 ►
Métal oxydé (1,80 m)

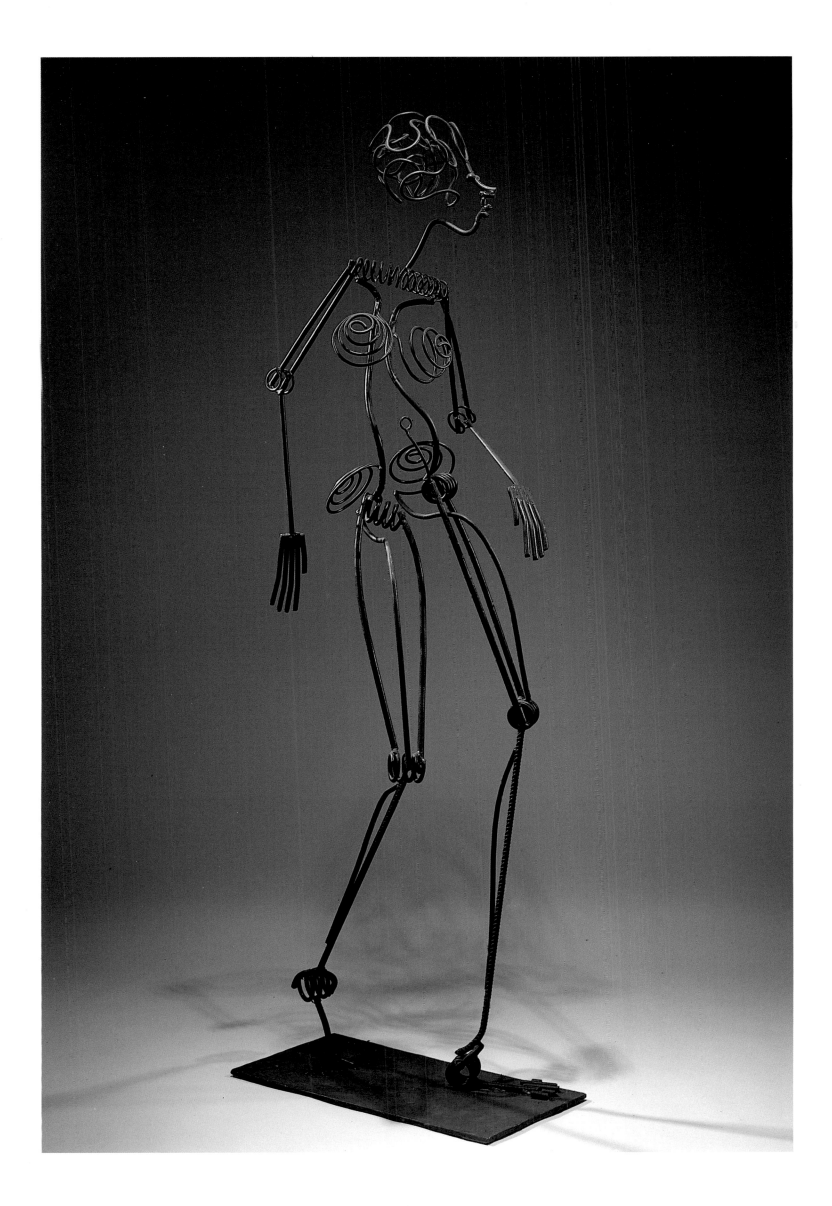

Humanobile - 1998 ▲
Métal (1,70 m)

Humanobile - 1997 ►
Métal (1,71 m)

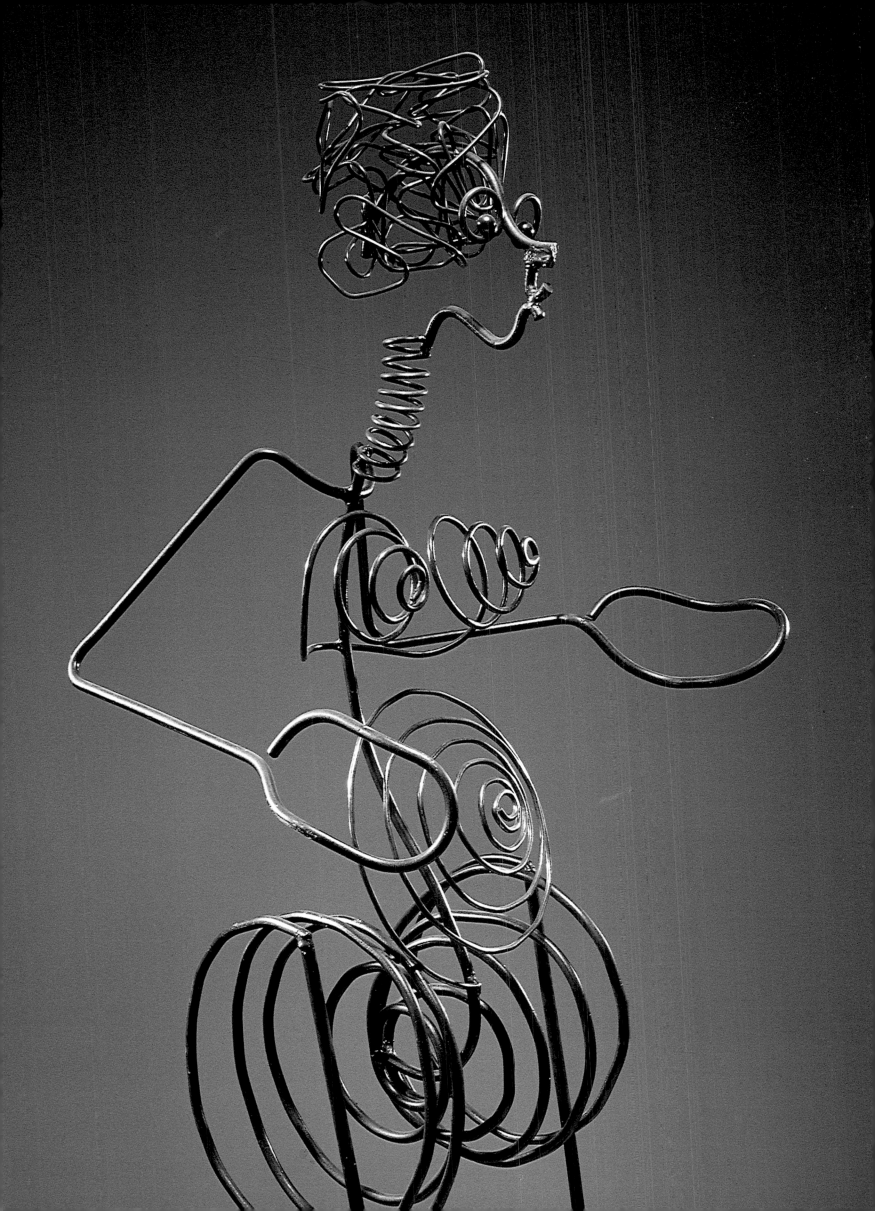

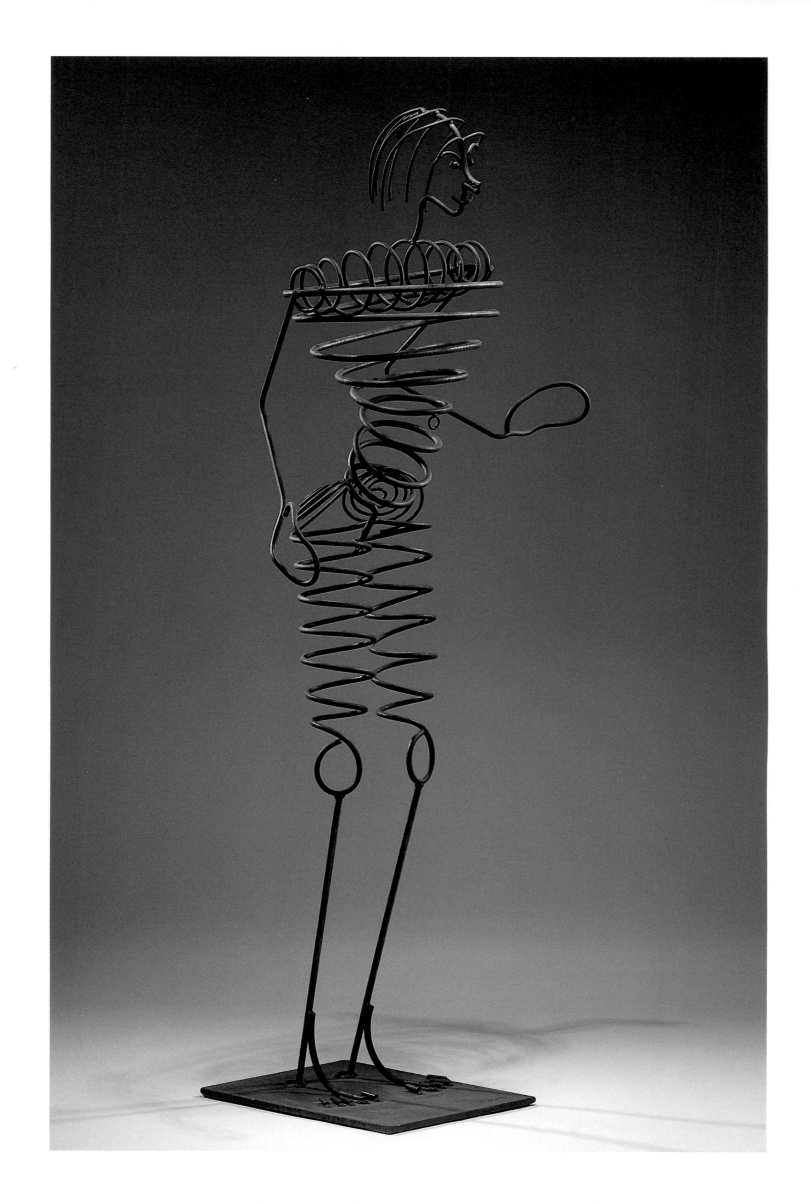

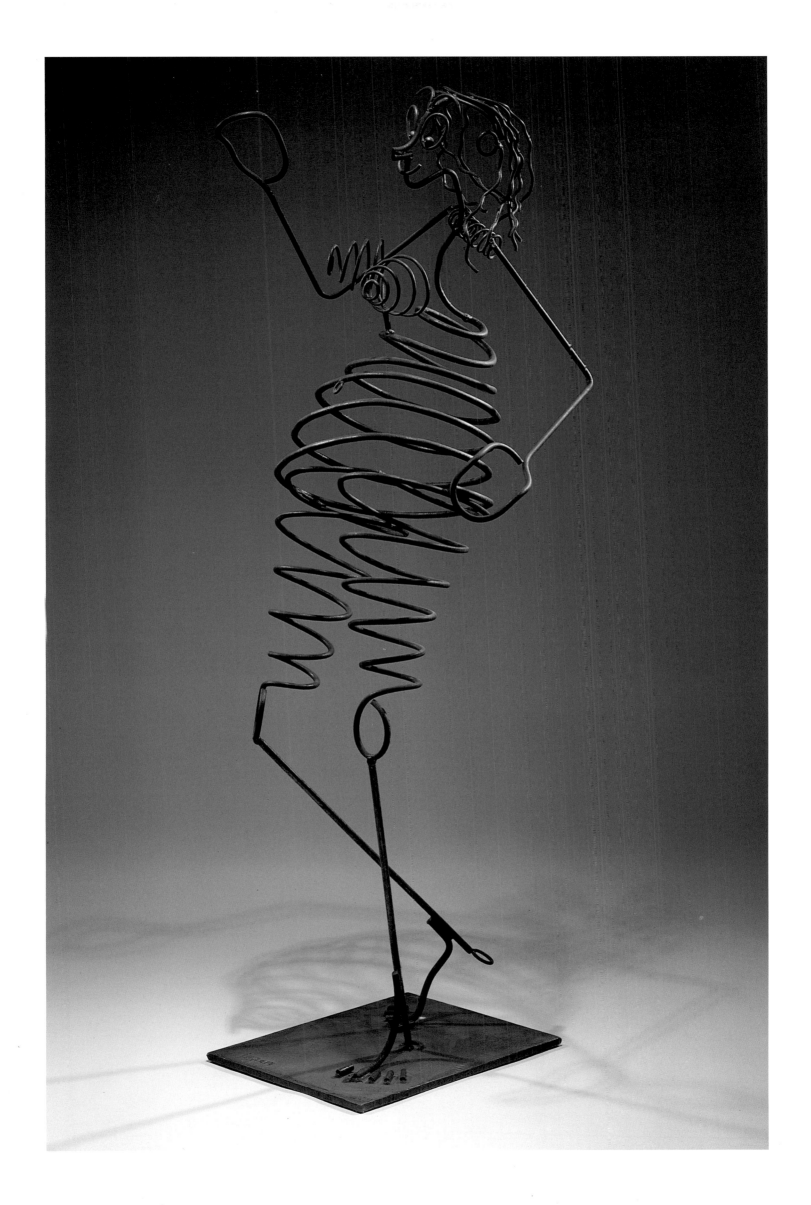

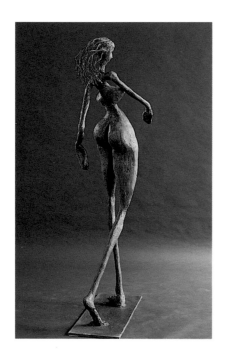 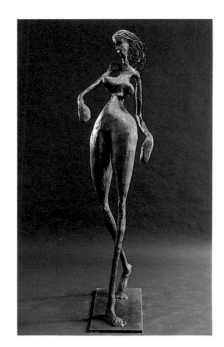

La Marcheuse - 1998 ►
Bronze (1,75 m)

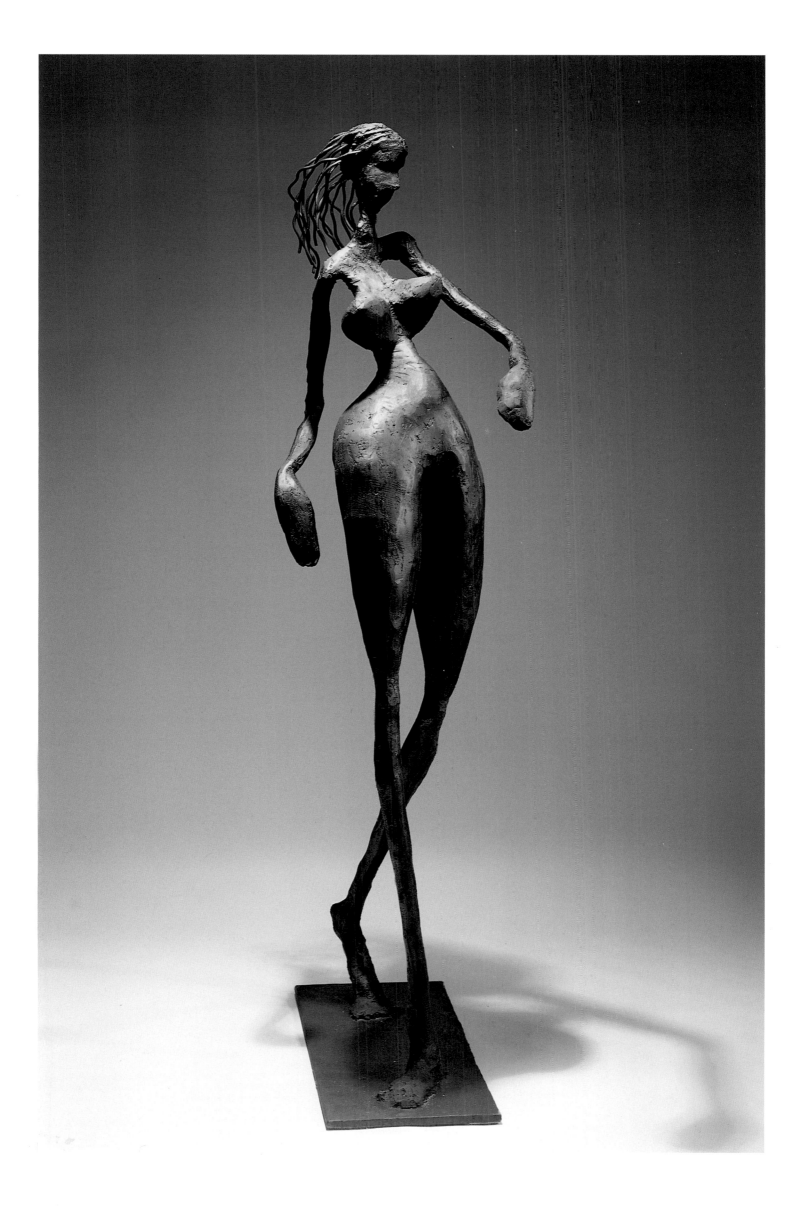

Contemplation - 1998 ►
Métal (1,72 m)

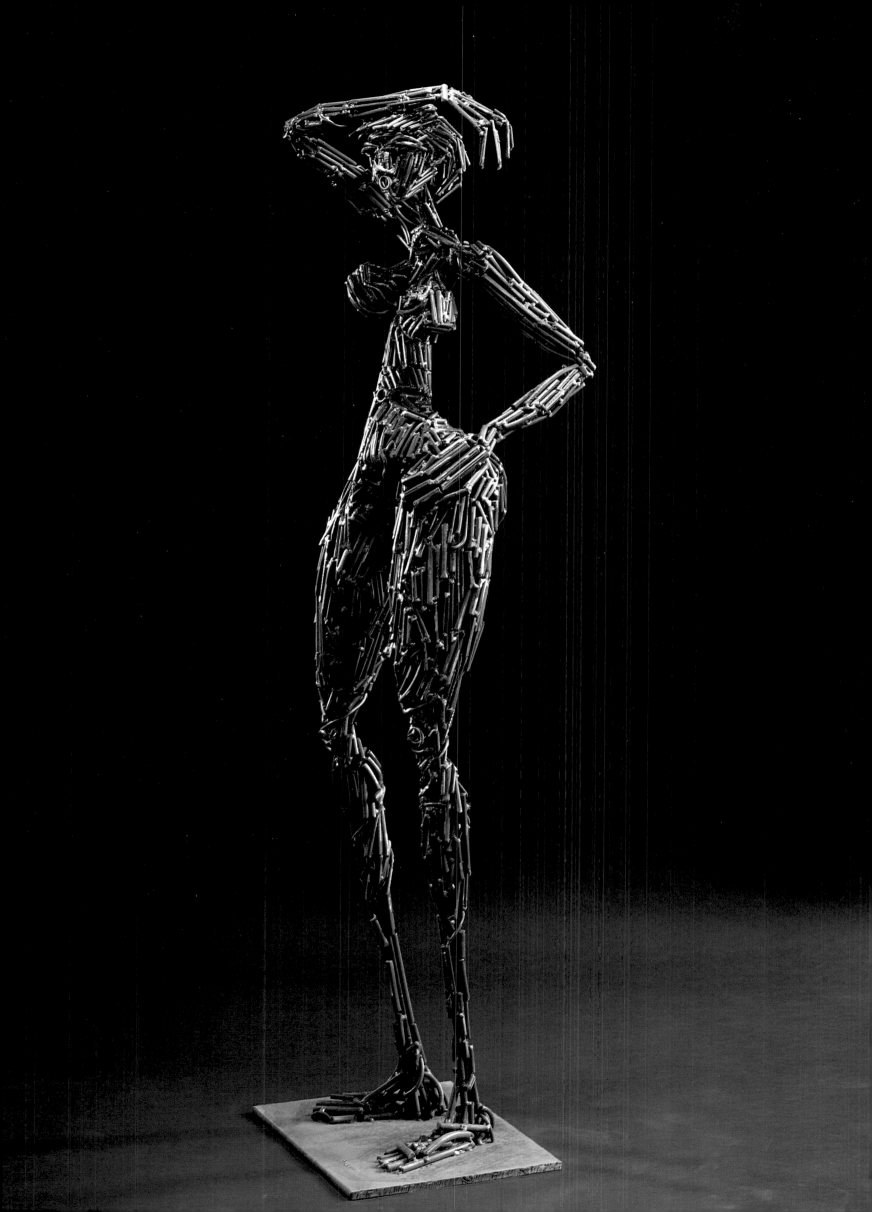

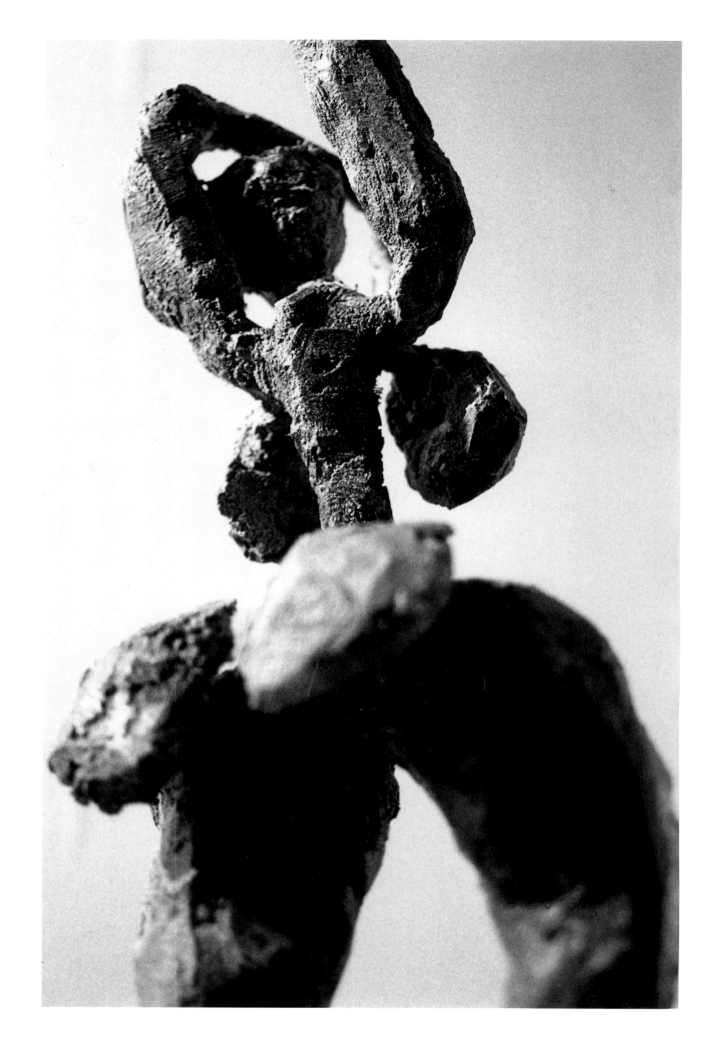

Nocturne 1 - 1994 ▲
Technique mixte (0,41 m)

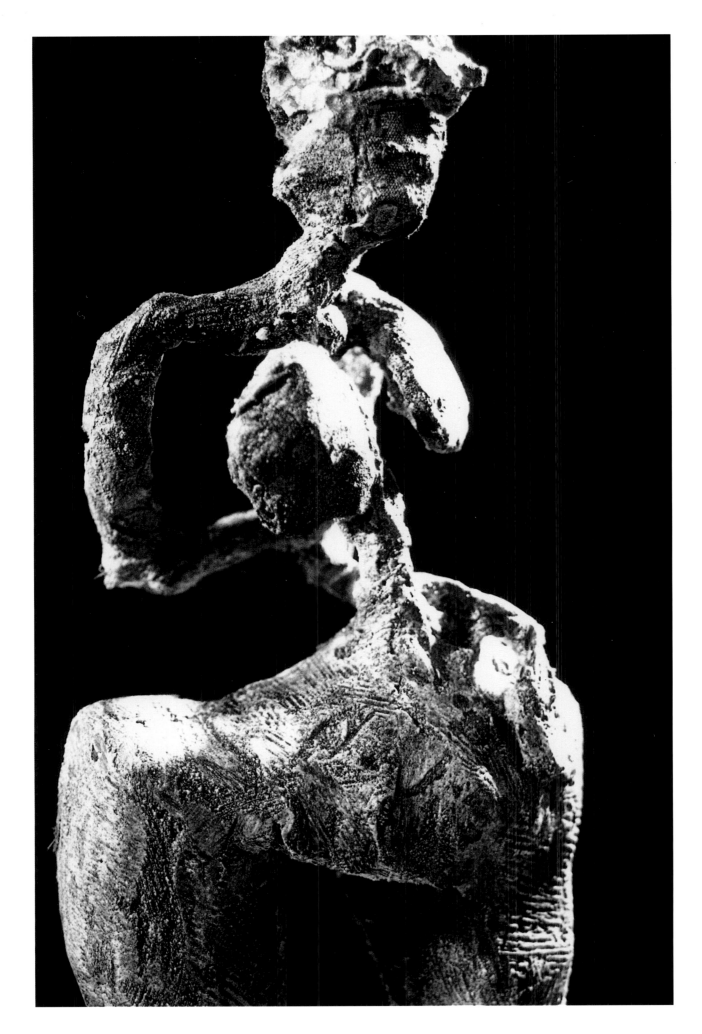

▲ Nocturne 2 - 1994
Technique mixte (0,43 m)

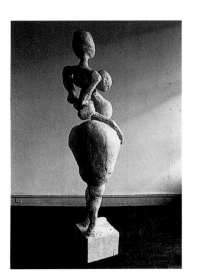 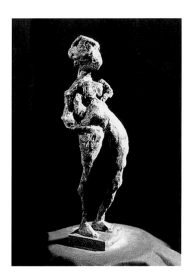 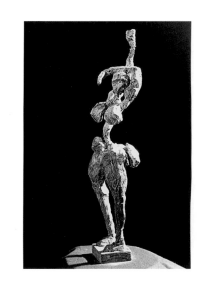

Nocturnes - 1994 ▲
Technique mixte (1,63-0,22-0,41 m)

Aventure intérieure - 1994 ►
Fil de fer (0,22 m)

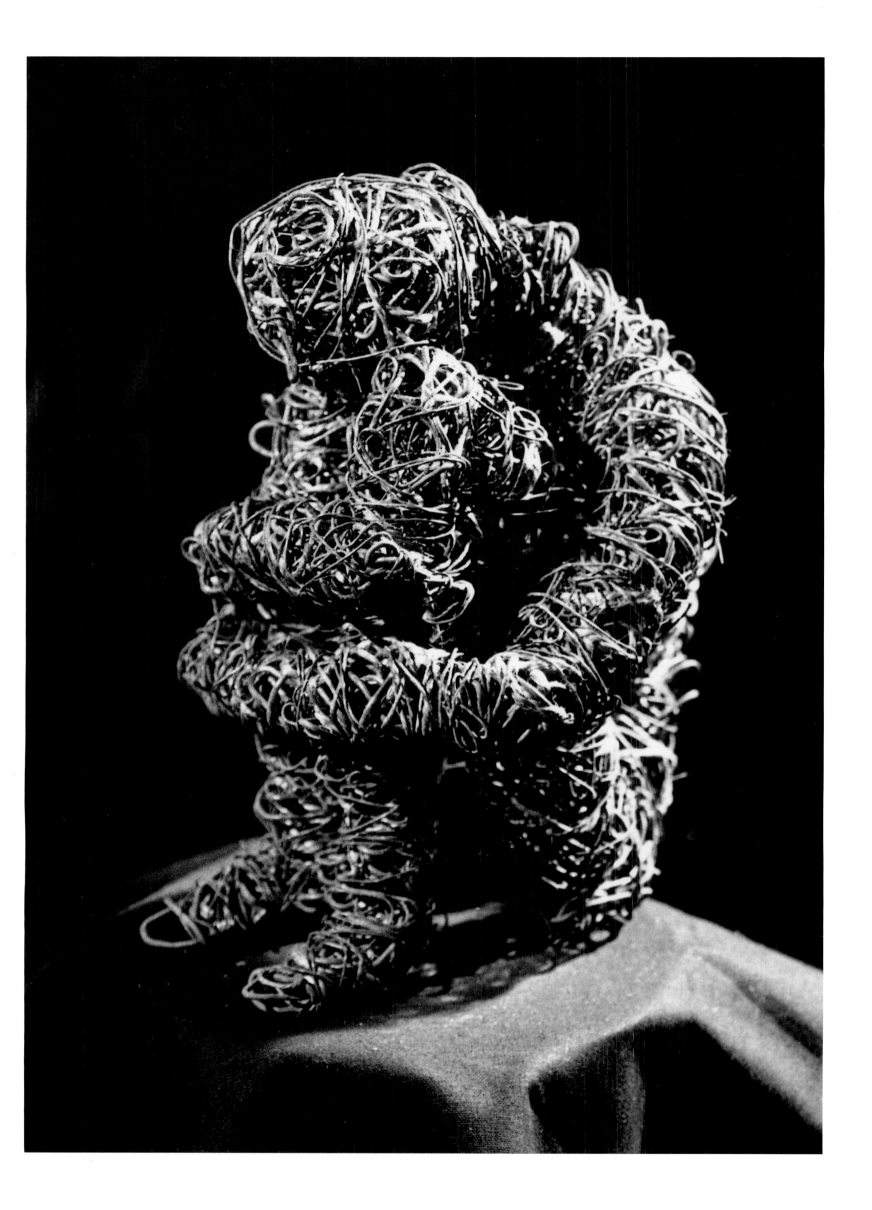

La graine semée par l'artiste
à l'intérieur de son œuvre
devient un arbre éternel,
sous lequel nombre de poètes
viennent s'assoupir.

The seed sown by the artist
within his work becomes
an eternal tree under
which many poets
come to rest.

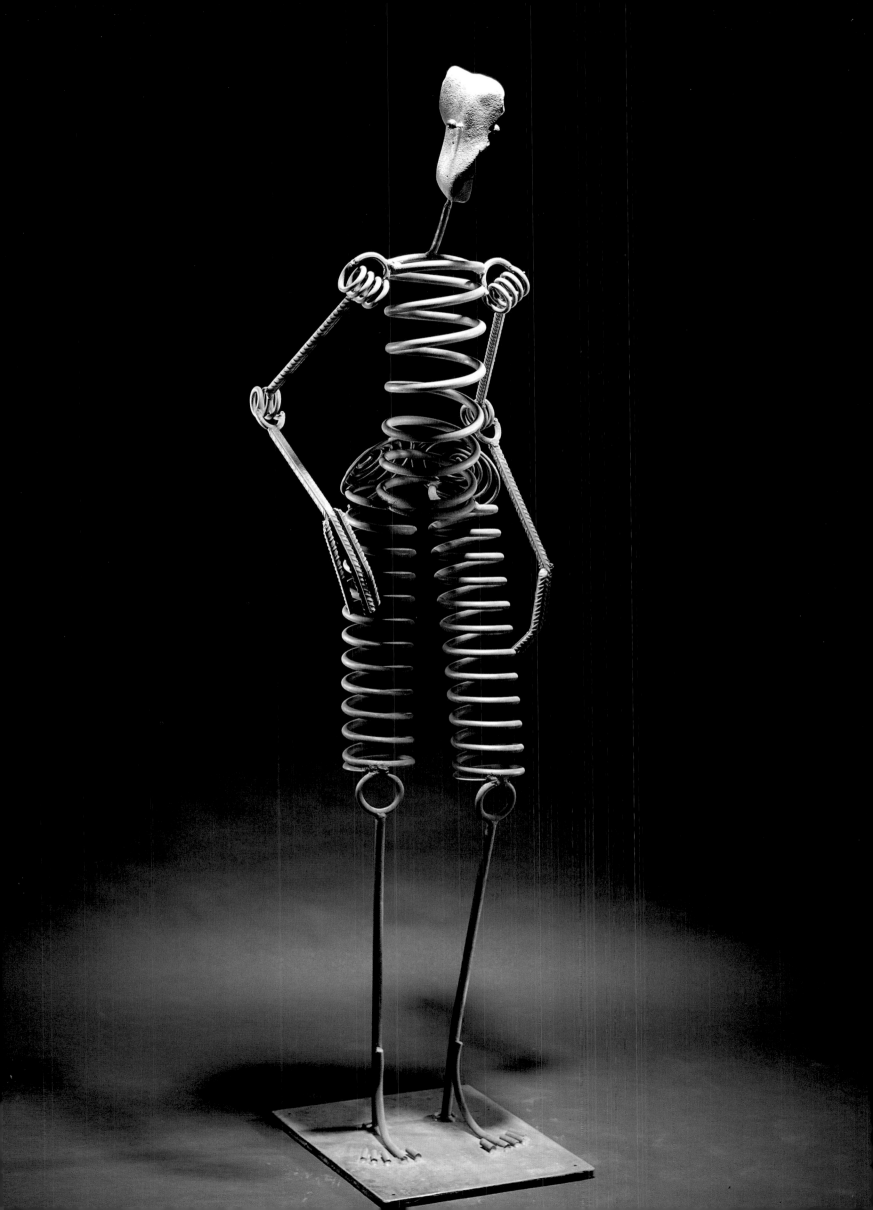

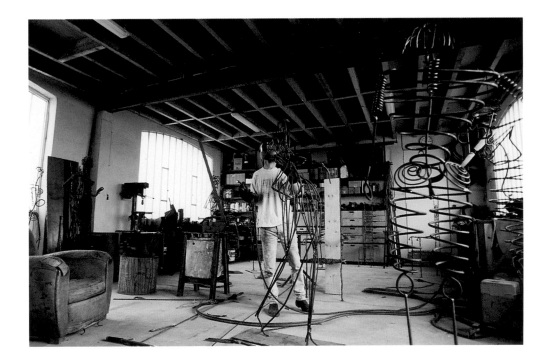

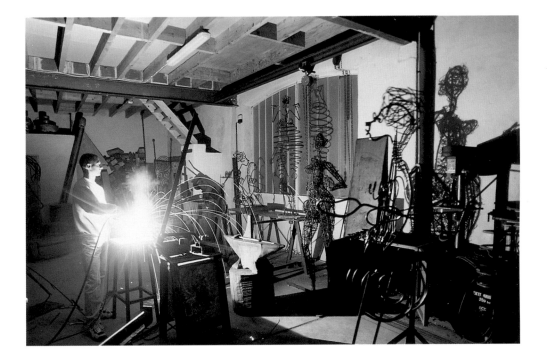

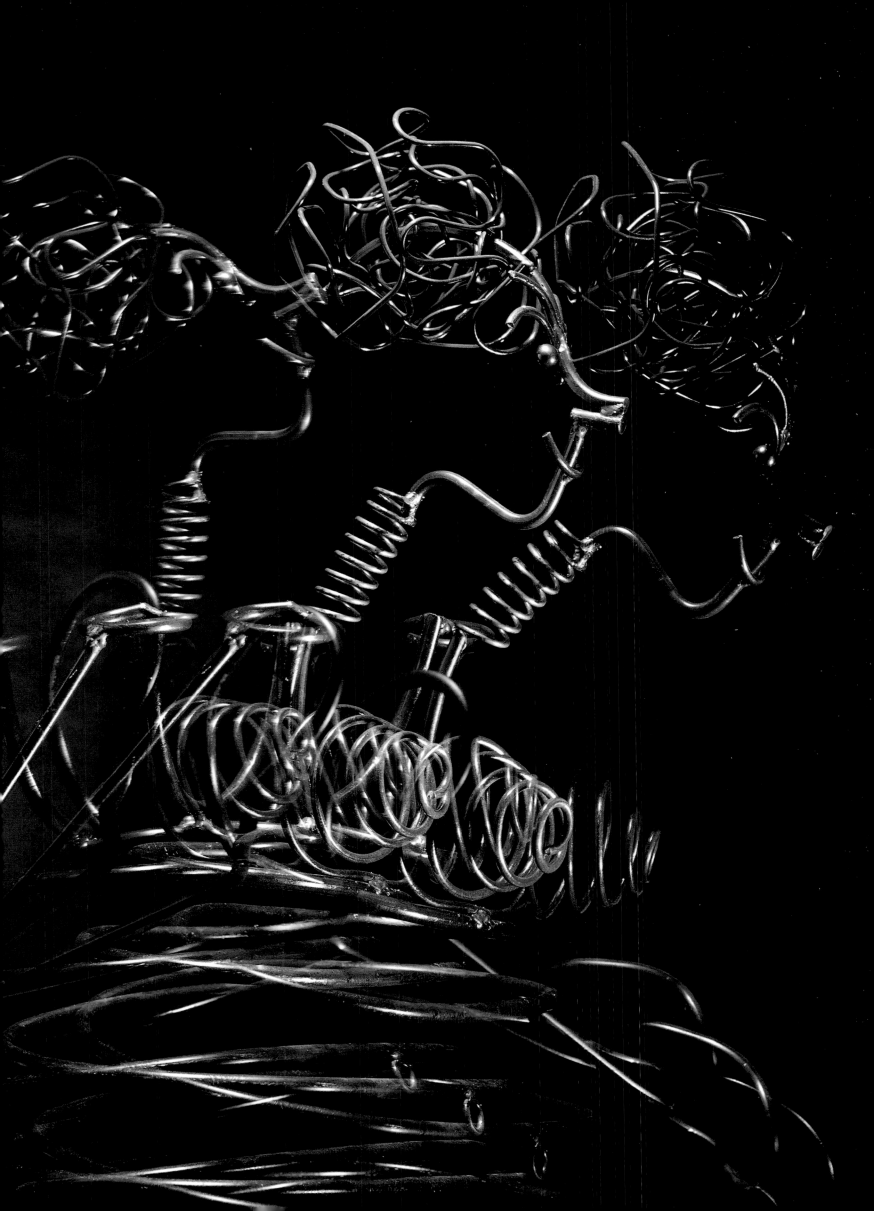

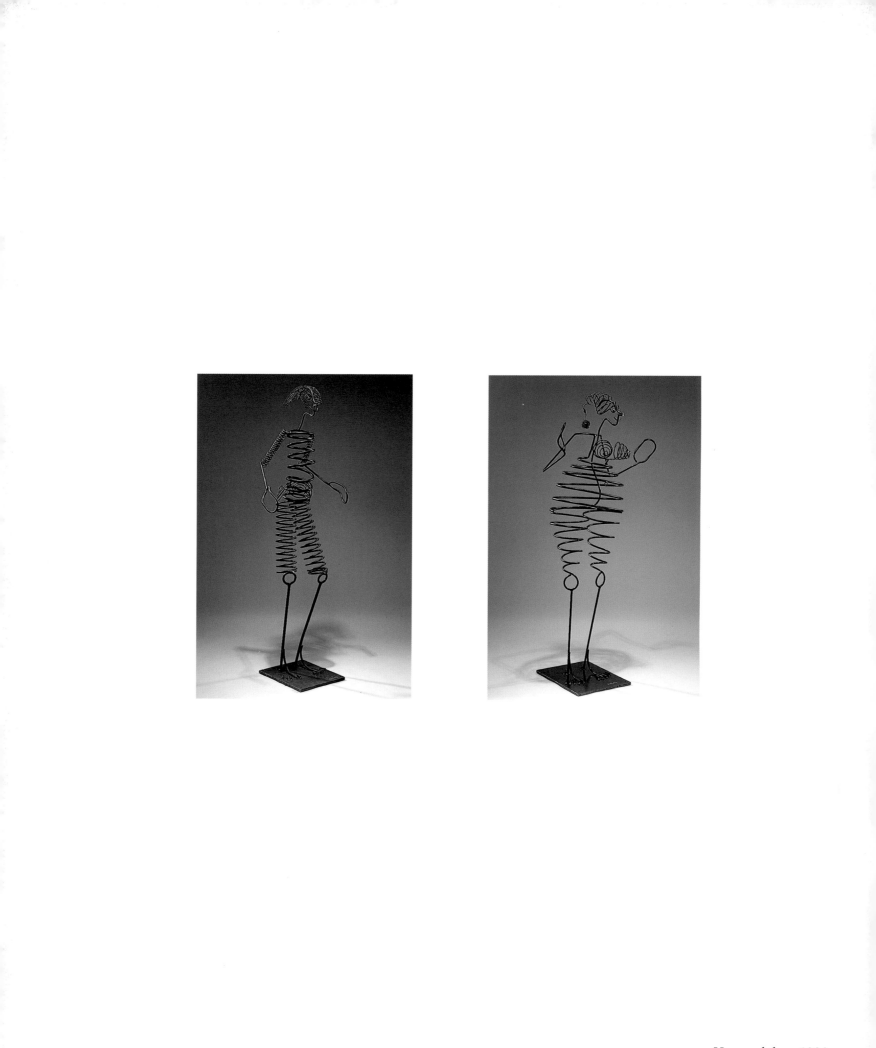

Humanobiles - 1998 ▲
Métal (1,75-1,80 m)

Humanobile en mouvement - 1998 ►
Métal (1,75 m)

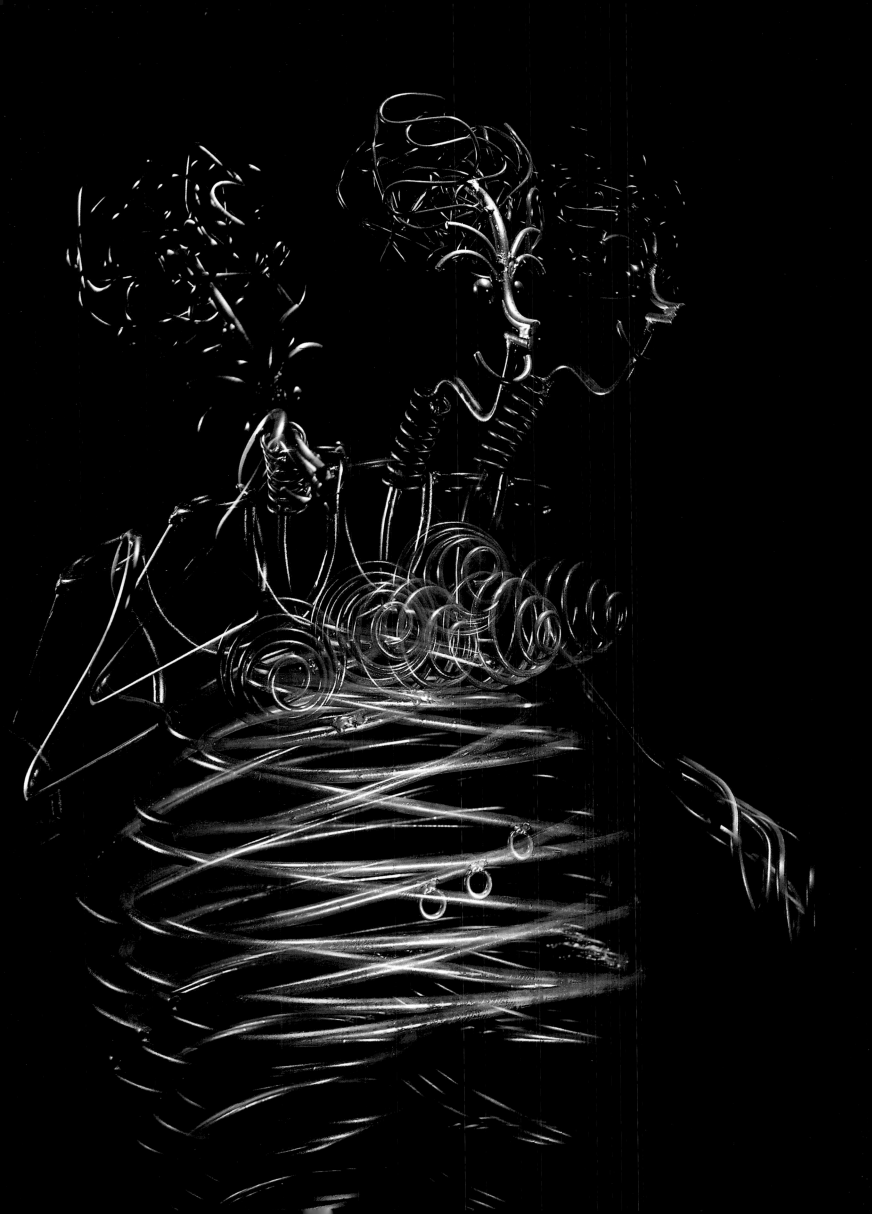

PEINTURES

Il se passe des choses
dans ces regards qu'on ne voit pas,
derrière les ruelles qu'on devine,
les pensées fusent,
les univers se côtoient.
Le jour, la nuit ?...
Des hommes, des femmes ?...
Peu importe,
si l'émotion est présente.

Something happens
in those faces that we cannot see,
behind pathways
we can only guess at.
Thoughts leap forth,
worlds come together.
Day, night ?... Men, women ?...
It doesn't matter,
as long as there is emotion.

Parure - 1998 ►
Huile sur toile (1,62 x 1,30 m)

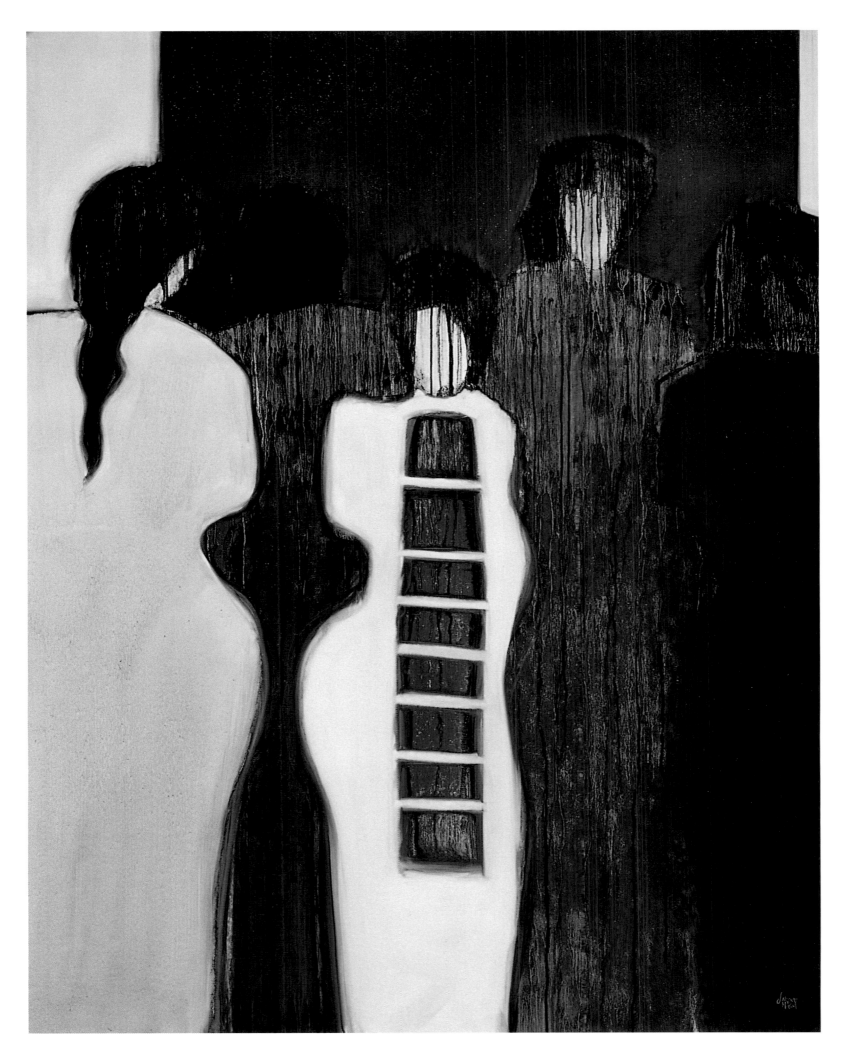

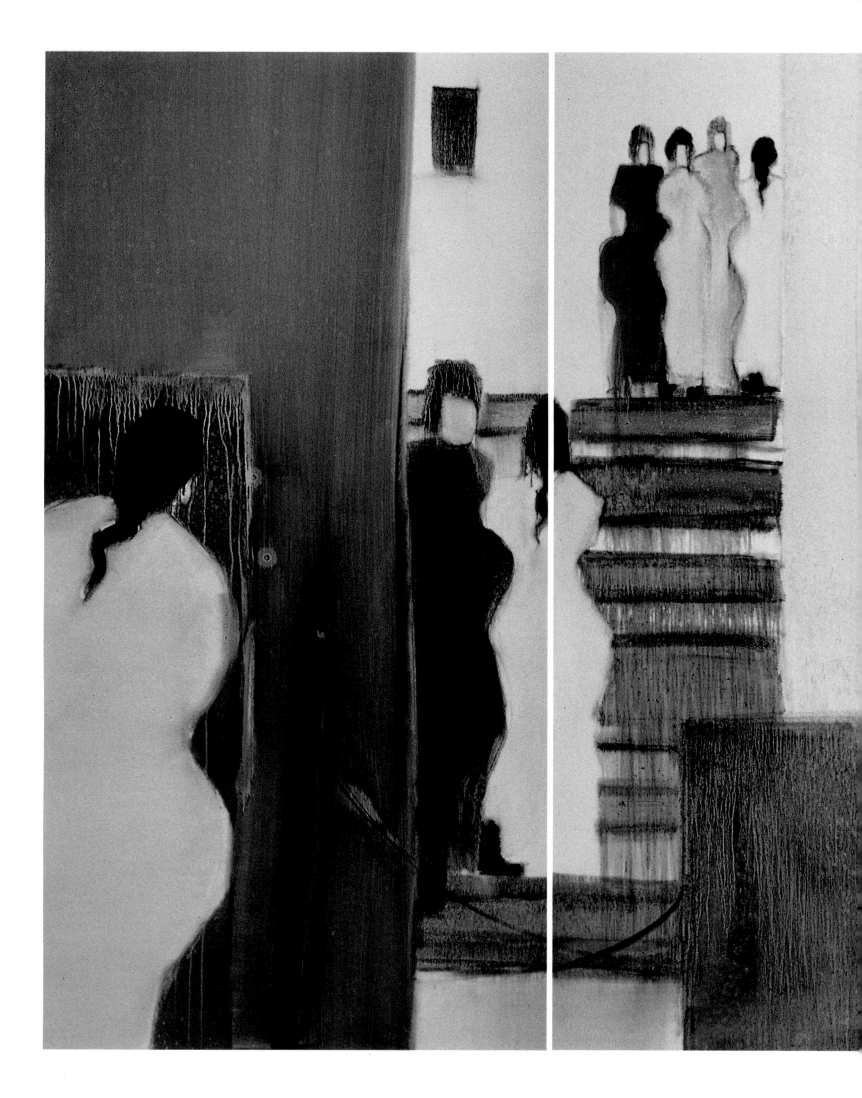

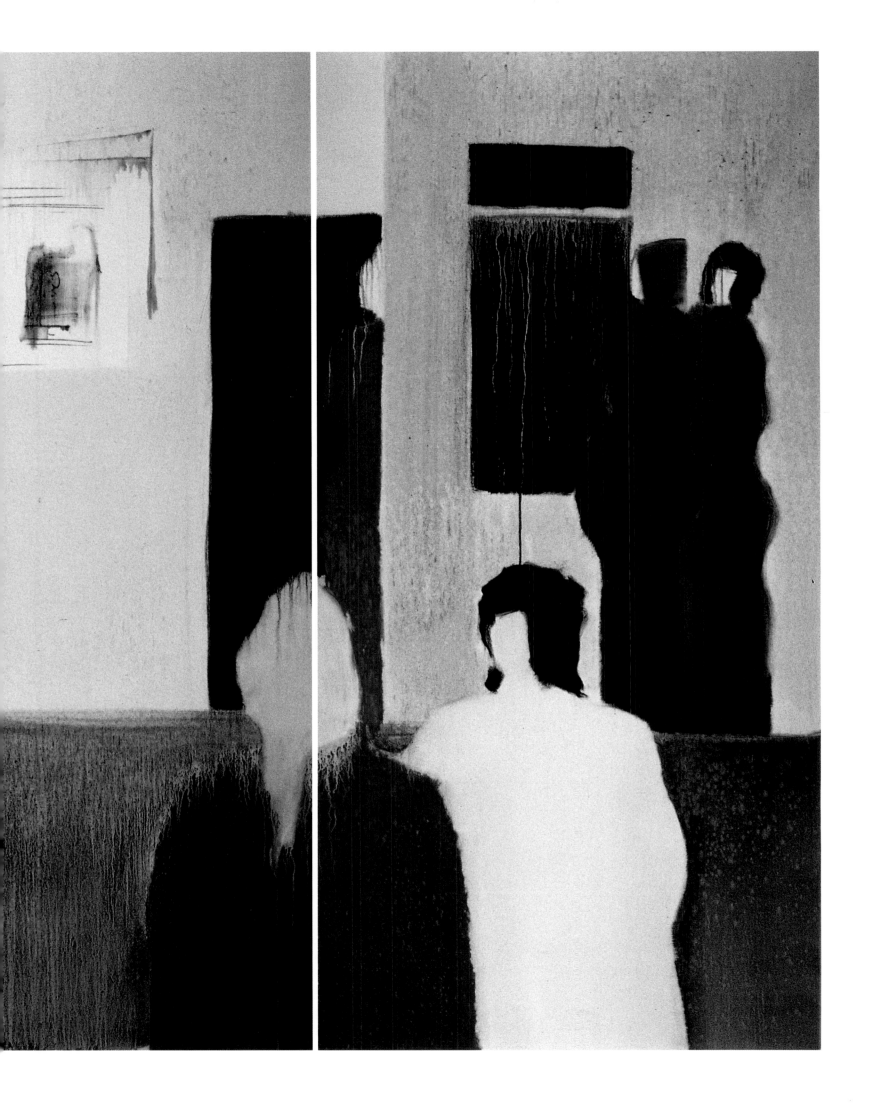

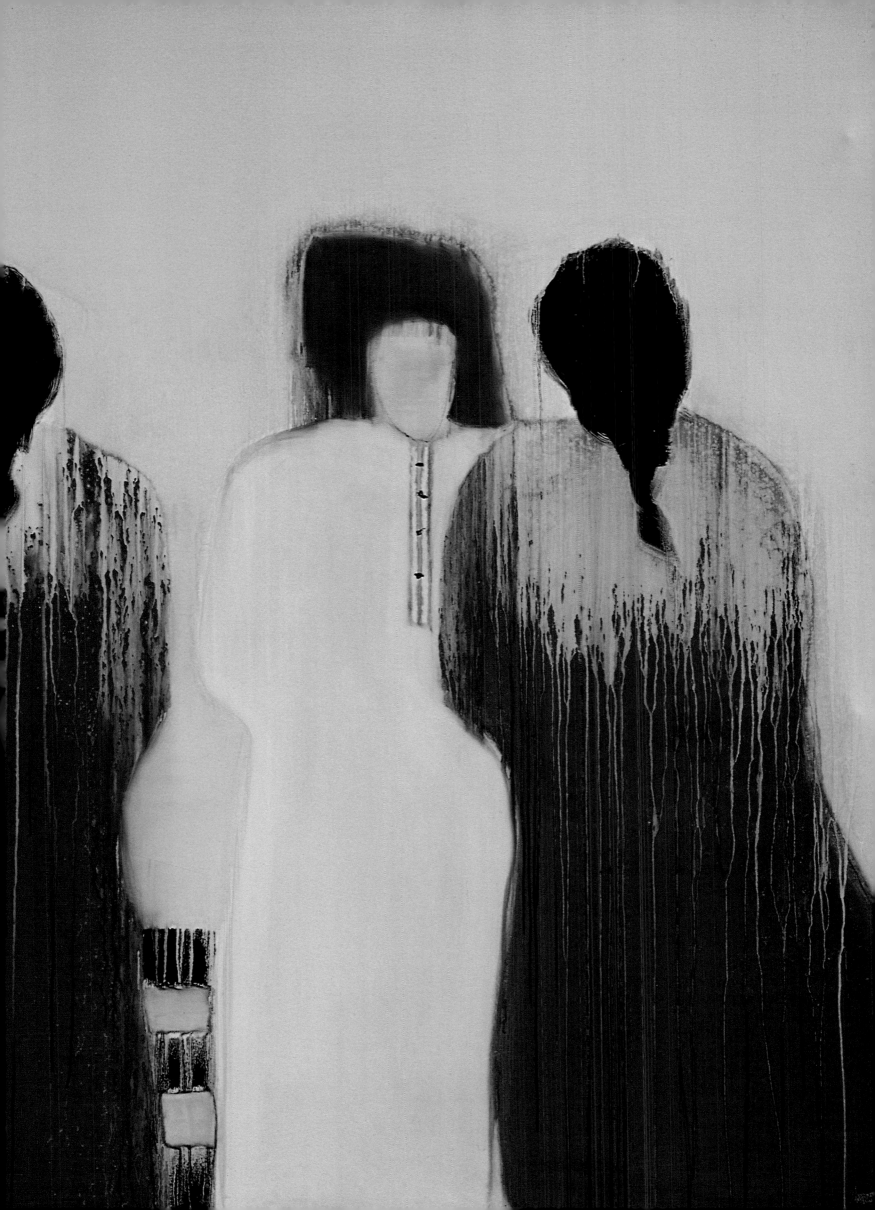

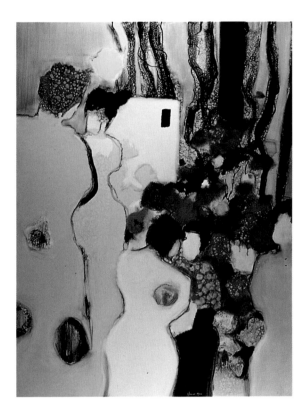

Parfum d'été - 1998 ▲
Huile sur toile (1,30 x 0,97 m)

Promenade - 1998 ►
Huile sur toile (1,30 x 0,97 m)

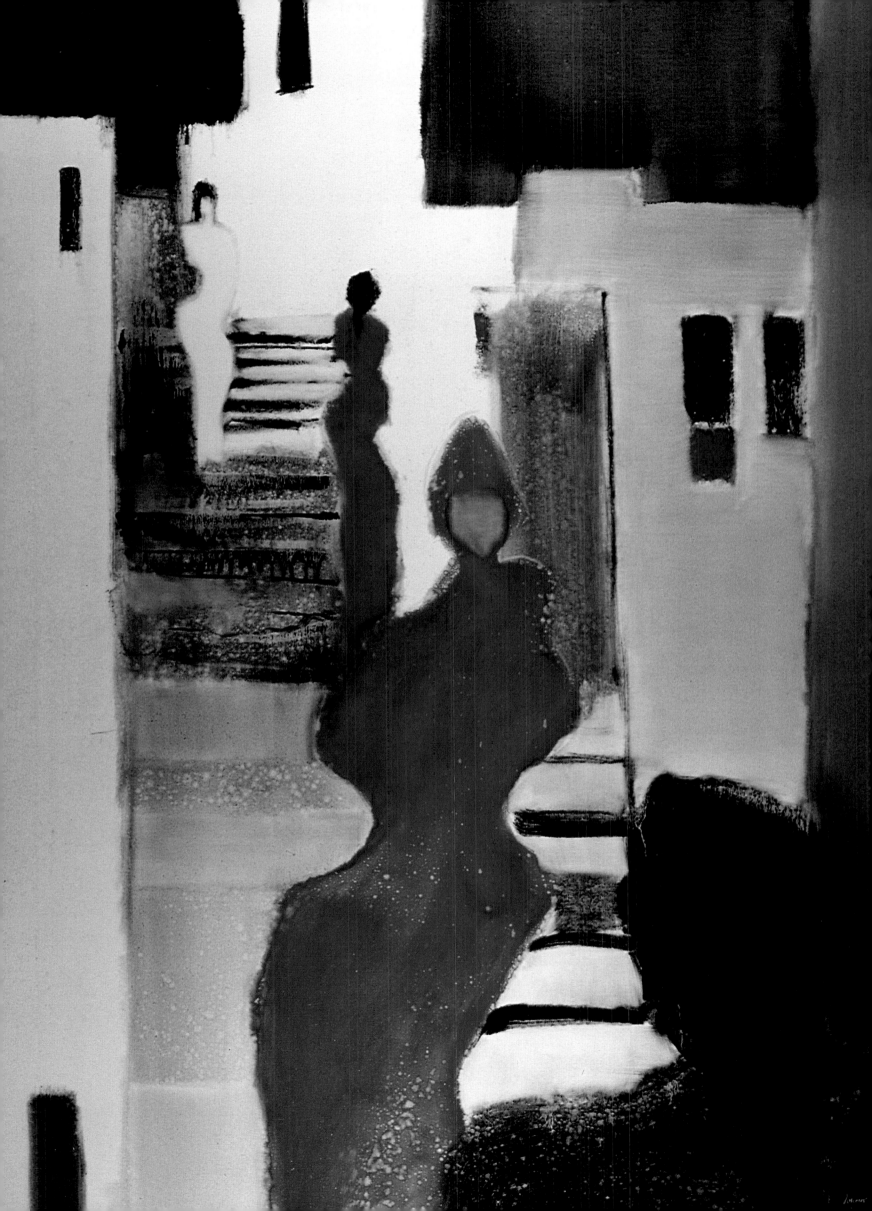

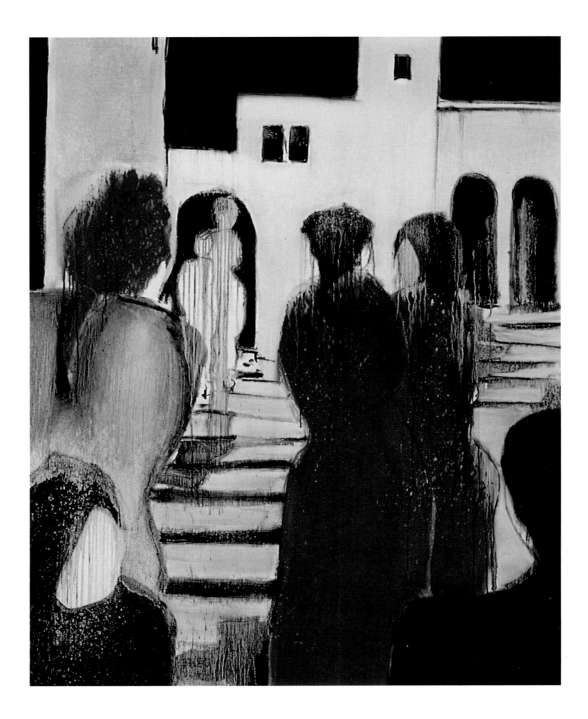

Le Village - 1998 ▲
Huile sur toile (1,62 x 1,30 m)

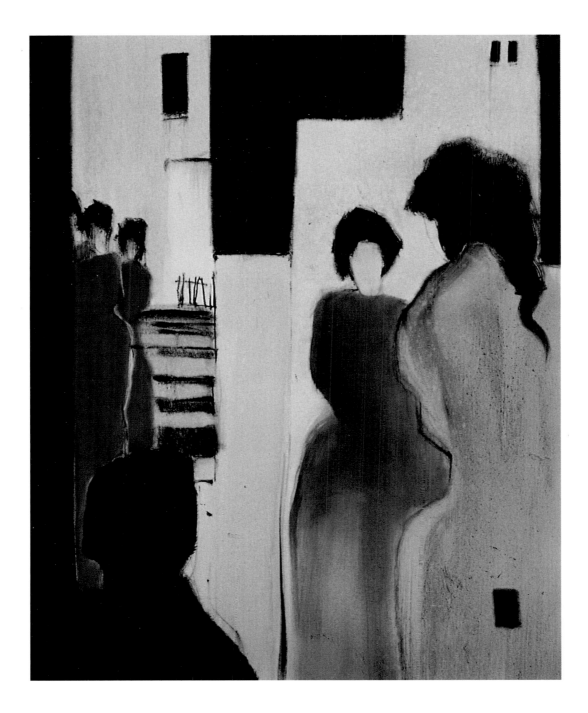

▲ *Clair de lune - 1998*
Huile sur toile (1,46 x 1,14 m)

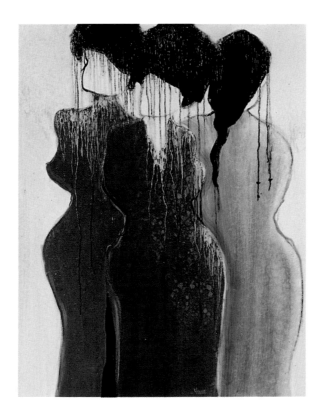

Complicité - 1998 ▲
Huile sur toile (1 x 0,81 m)

Simplicité - 1998 ►
Huile sur toile (1,30 x 0,97 m)

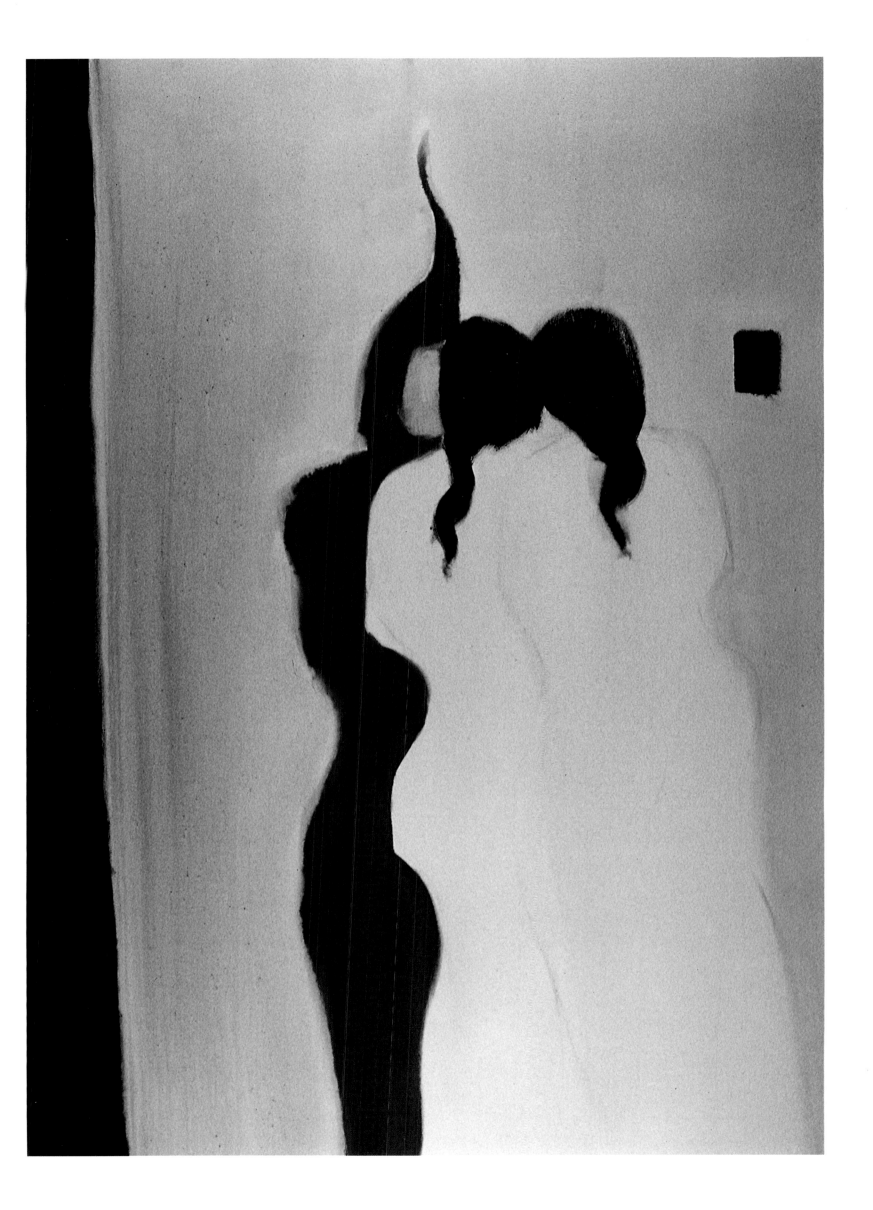

Je souhaite que ma peinture
soit le point de départ
d'une aventure,
qu'il appartient au spectateur
de poursuivre.

I would like my painting
to be the point of departure
for an adventure,
which the viewer is responsible
for pursuing.

Rassemblement - 1998 ►
Huile sur toile (1,46 x 1,14 m)

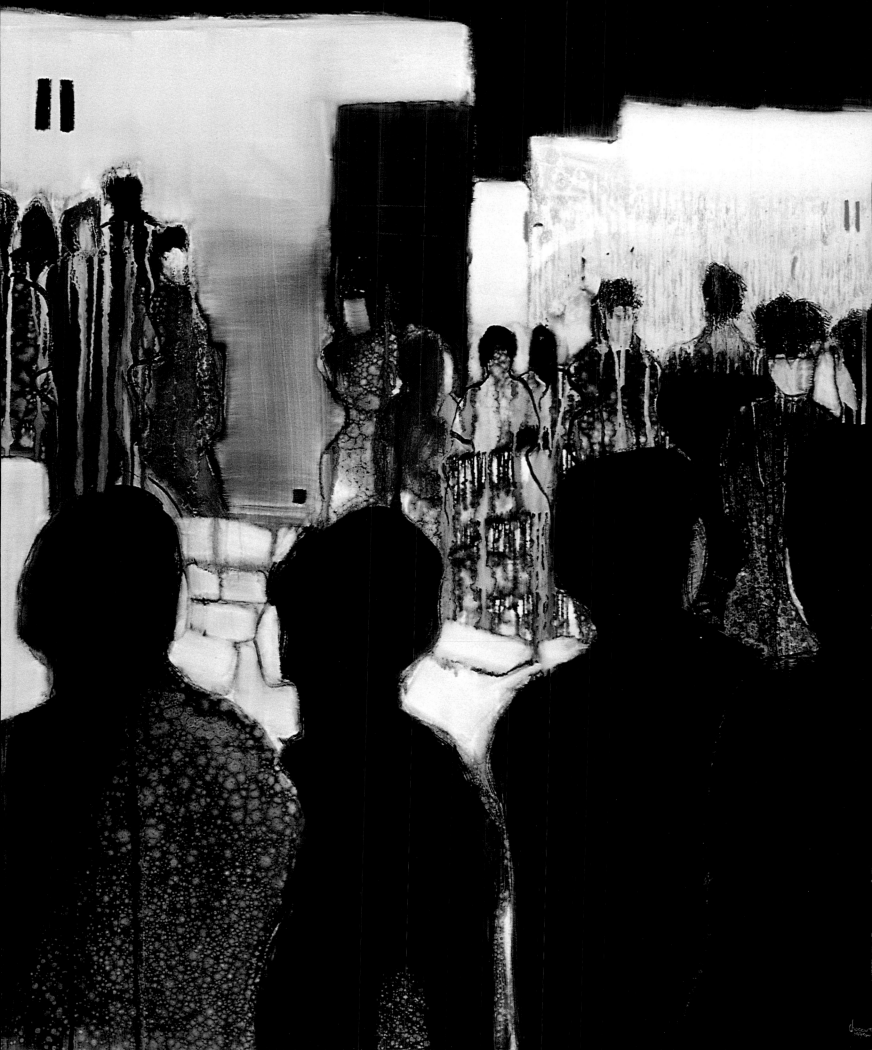

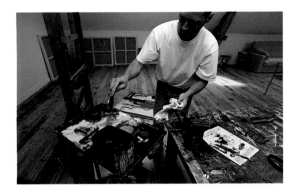

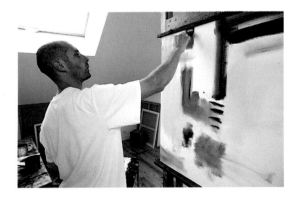

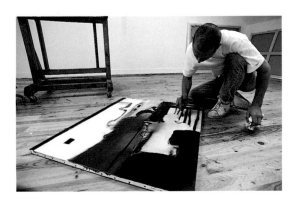

L'oeuvre est la création ponctuelle d'une source de plaisir éternel.
The work is the occasional creation from an eternal source of pleasure.

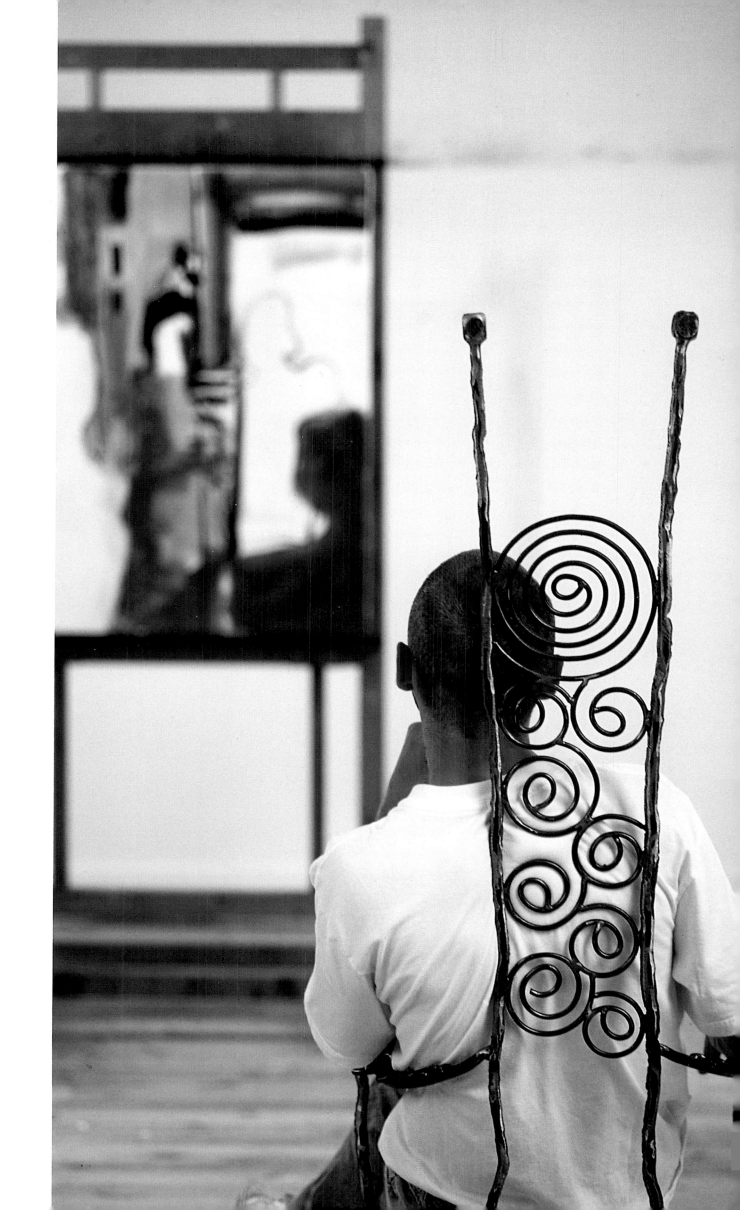

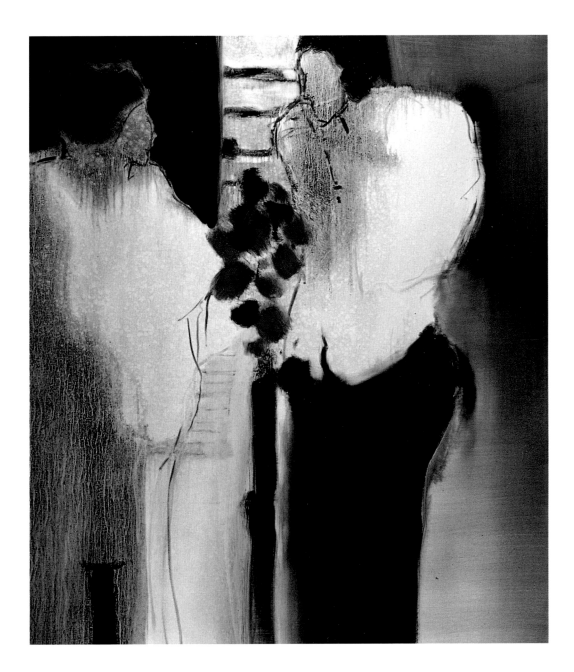

Visite surprise - 1998 ▲
Huile sur toile (1 x 0,81 m)

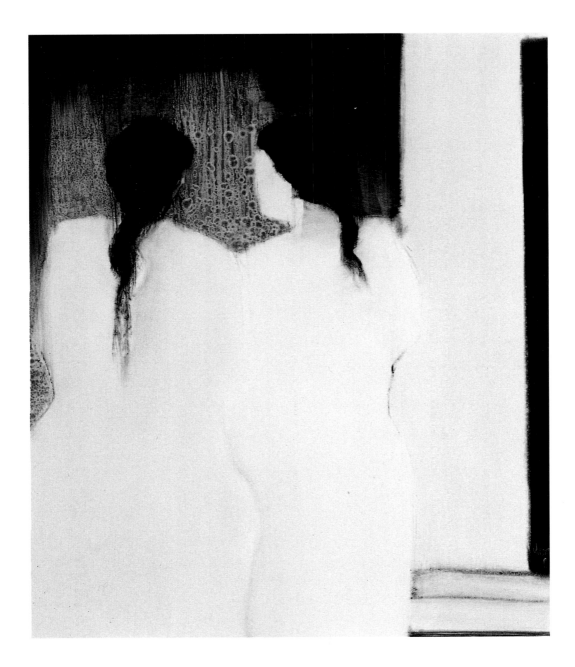

▲ *Deux femmes - 1998*
Huile sur toile (1,30 x 0,97 m)

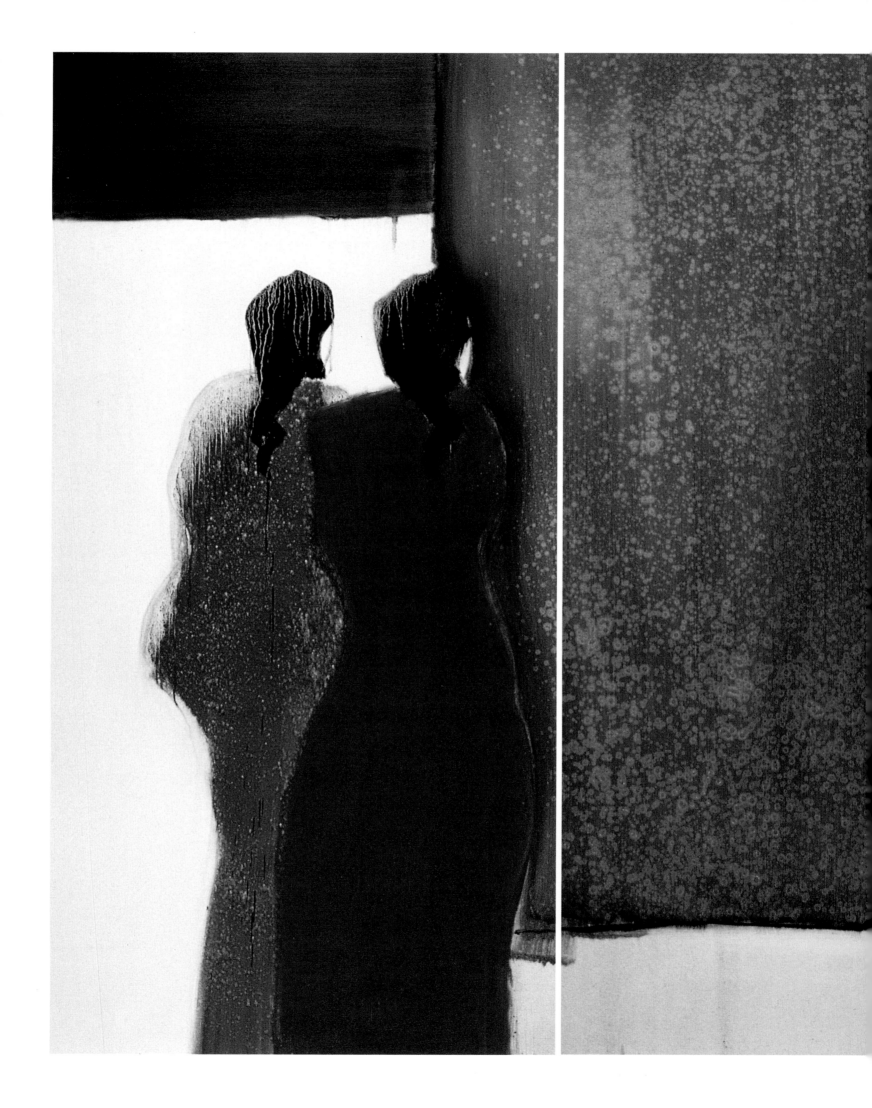

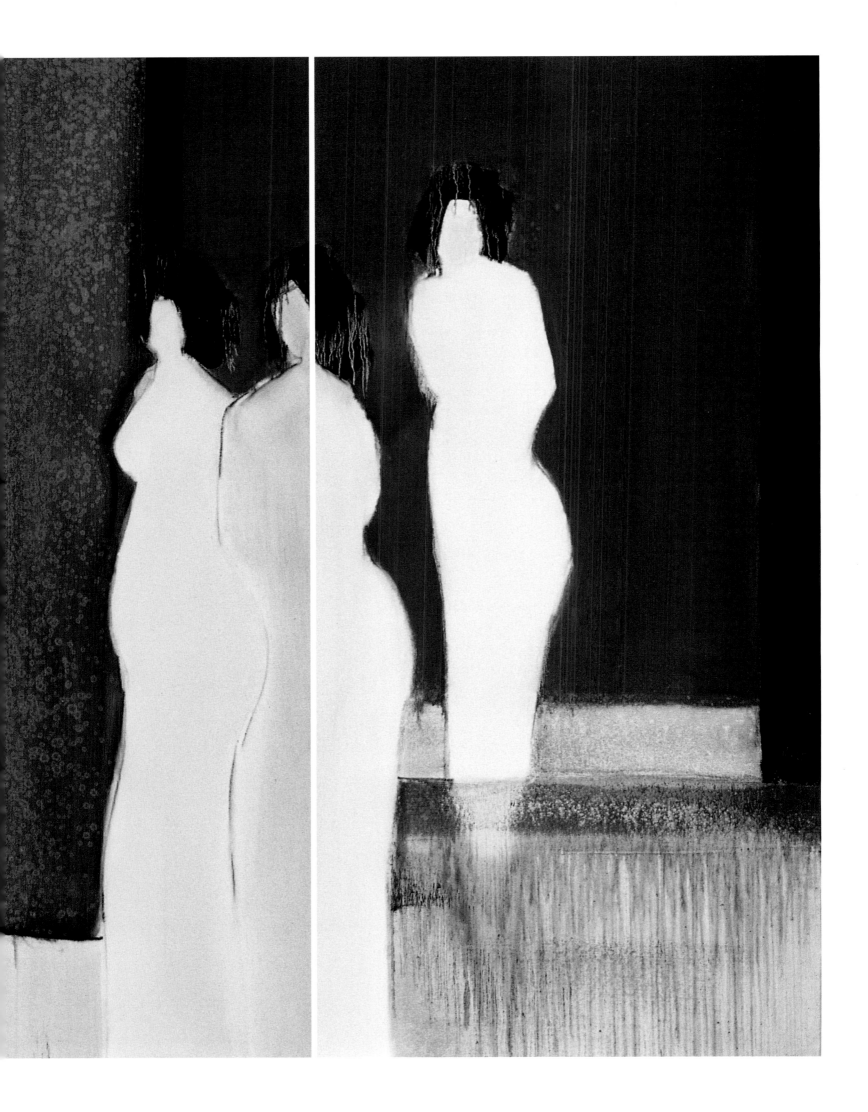

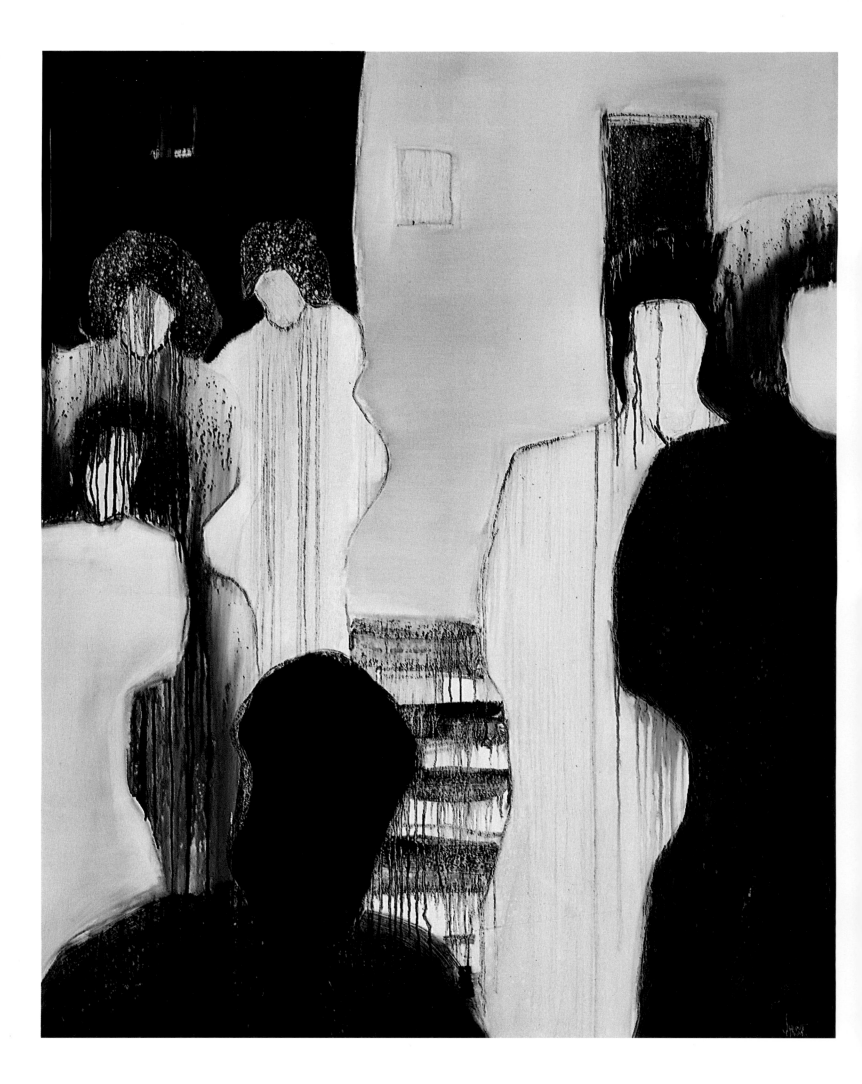

◄ *Rencontre - 1997*
Triptyque - Huile sur toile (1,95 x 3,26 m)

Groupe - 1998 ▲
Huile sur toile (1,46 x 1,41 m)

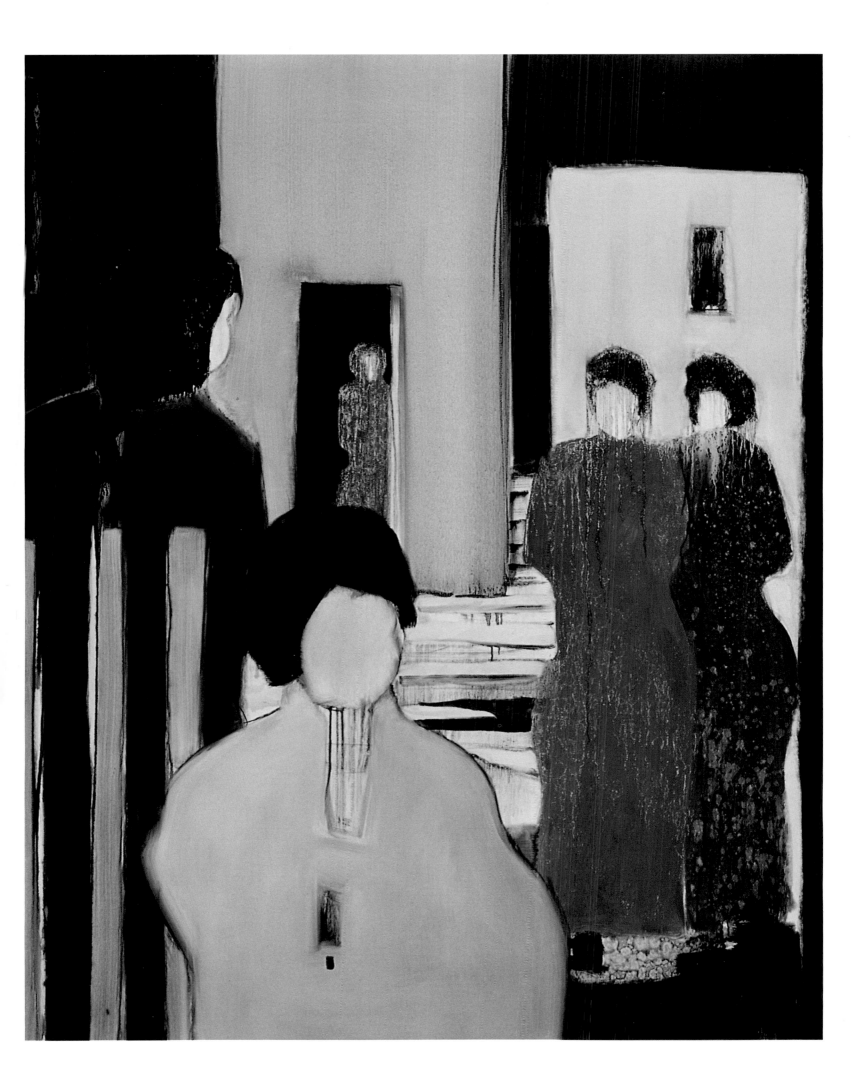

▲ *Attente - 1998*
Huile sur toile (1,62 x 1,30 m)

Concert - 1997 ►
Huile sur toile (1,46 x 1,14 m)

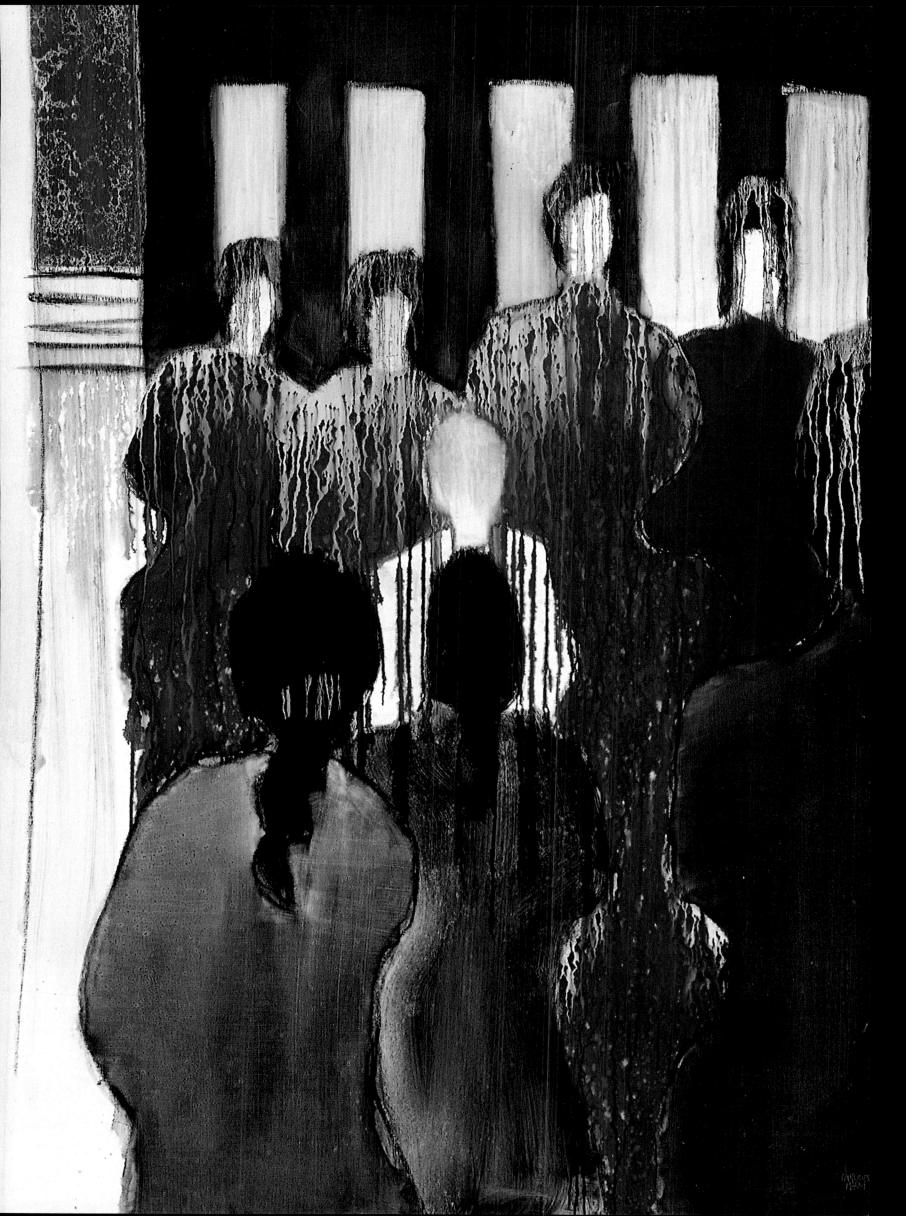

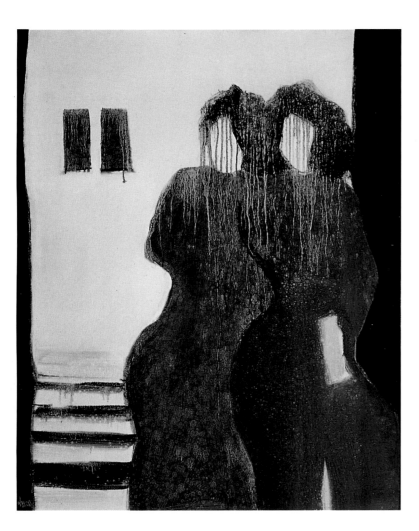

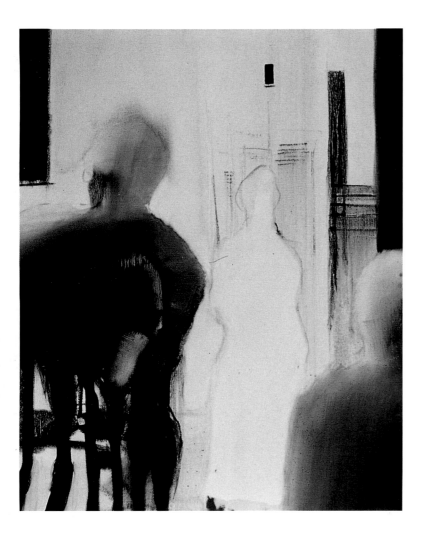

Deux femmes en bleu - 1998 ▲
Huile sur toile (1 x 0,81 m)

◄ *Solitude - 1998*
Huile sur toile(1 x 0,81 m)

Vitesse - 1998 ►
Huile sur toile (1,30 x 0,97 m)

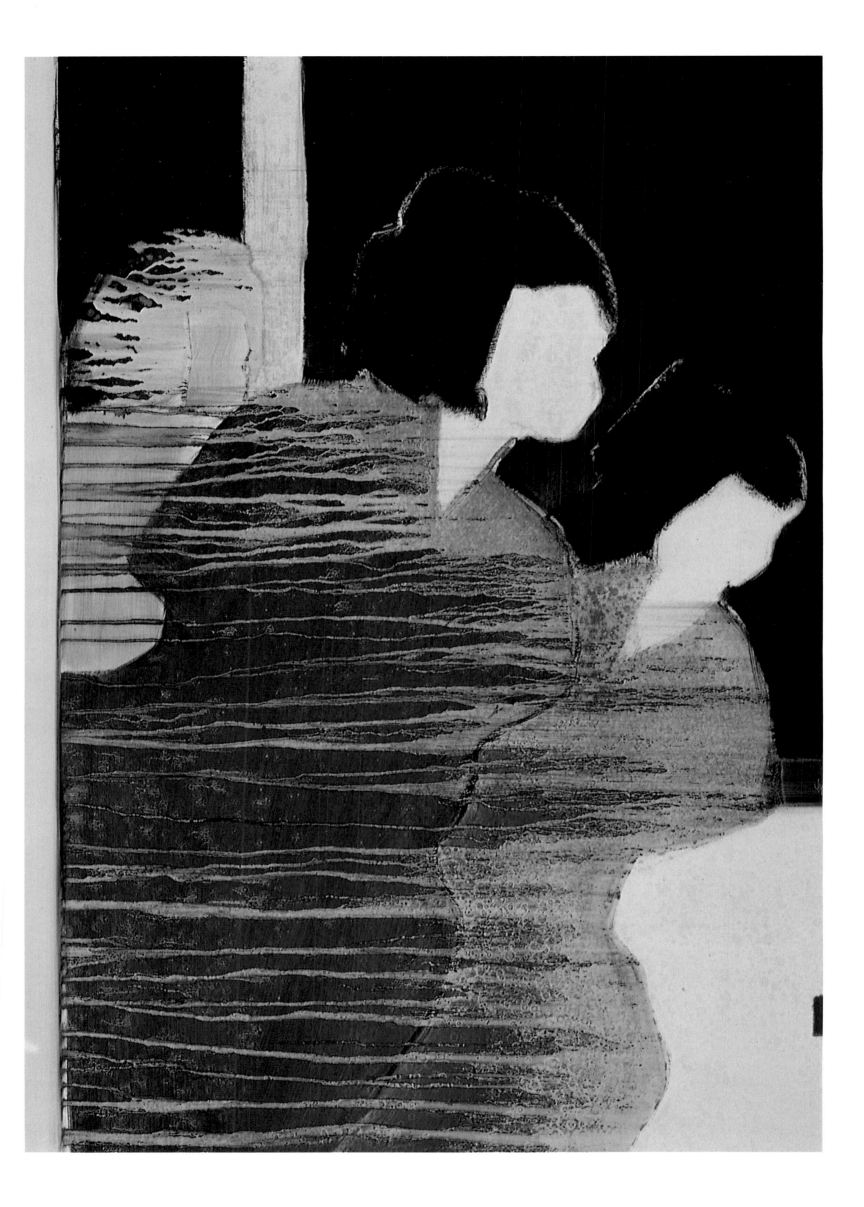

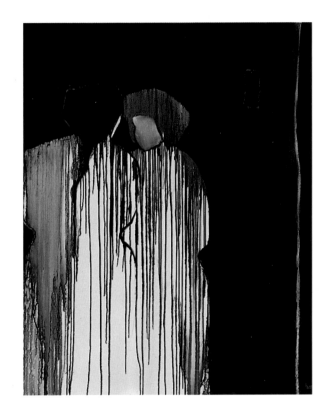

Discussion nocturne - 1998 ▲
Huile sur toile (1,46 x 1,14 m)

Soirée - 1998 ►
Huile sur toile (1 x 0,81 m)

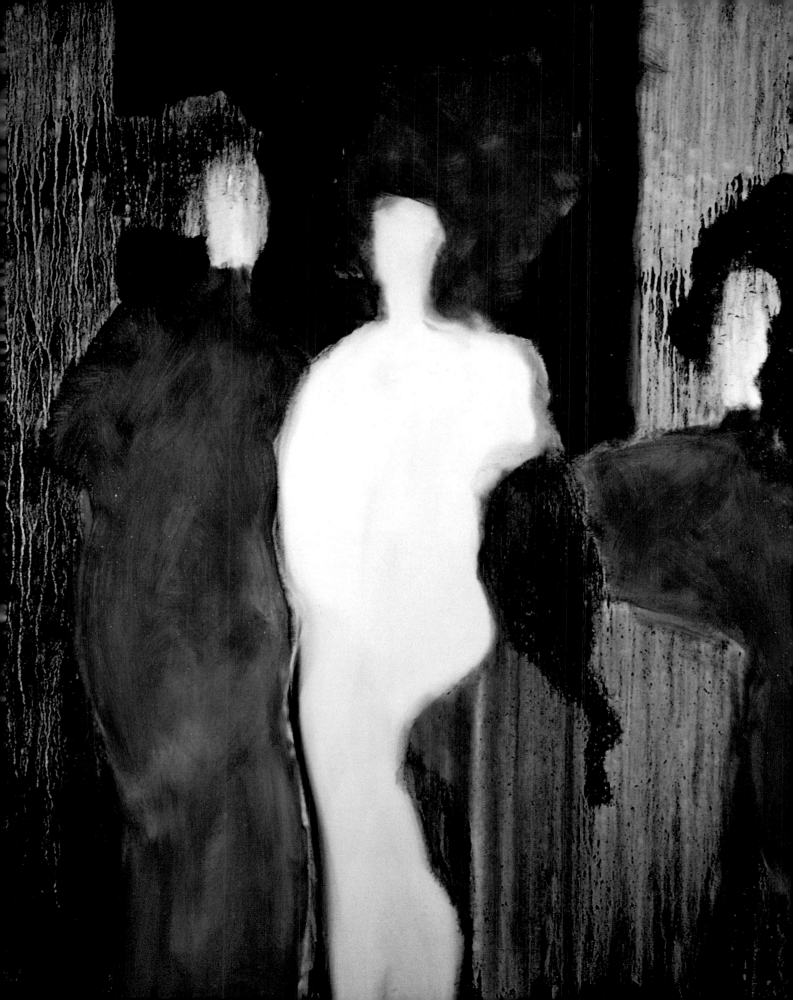

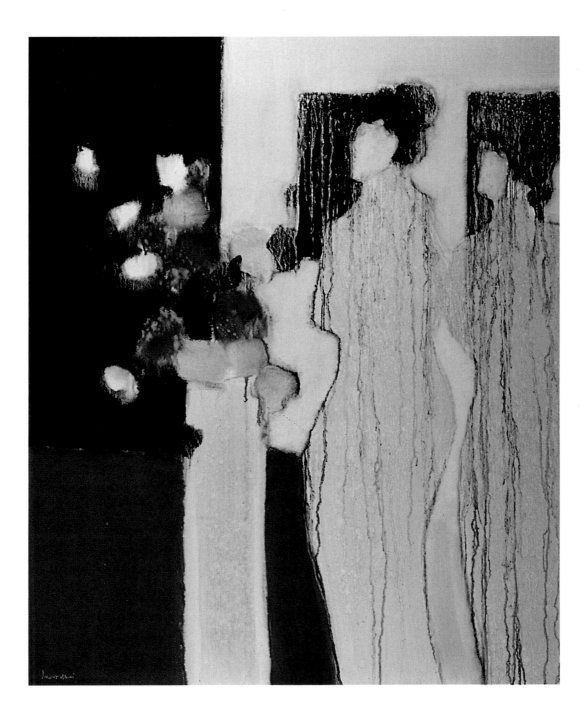

Parfum de fleurs - 1997 ▲
Huile sur toile (0,81 x 0,65 m)

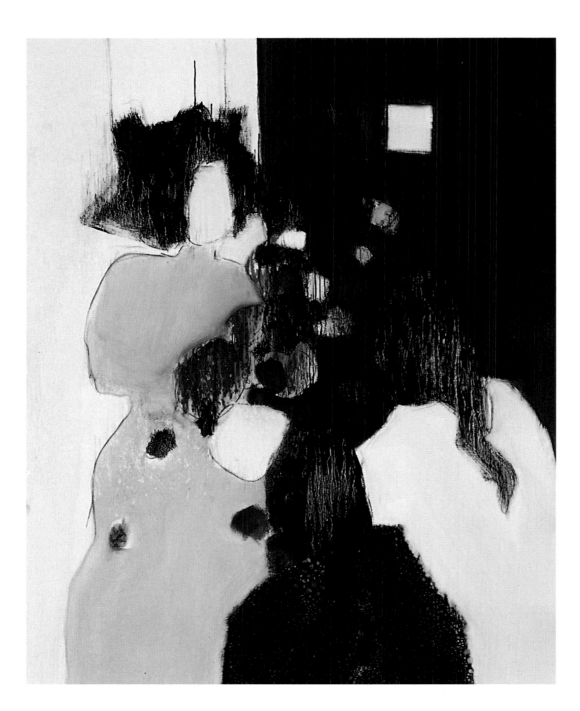

Avant la fête - 1997
Huile sur toile (1,30 x 0,97 m)

Je ne laisse pas le temps
s'intercaler entre la conception
et la réalisation.
Les couleurs et les formes
prennent spontanément leur place
et l'œuvre devient
sa propre source d'inspiration.

I don't let any time go
by between the conception
and the creation.
The colors and shapes
find their places spontaneously,
and the work becomes
it own source of inspiration.

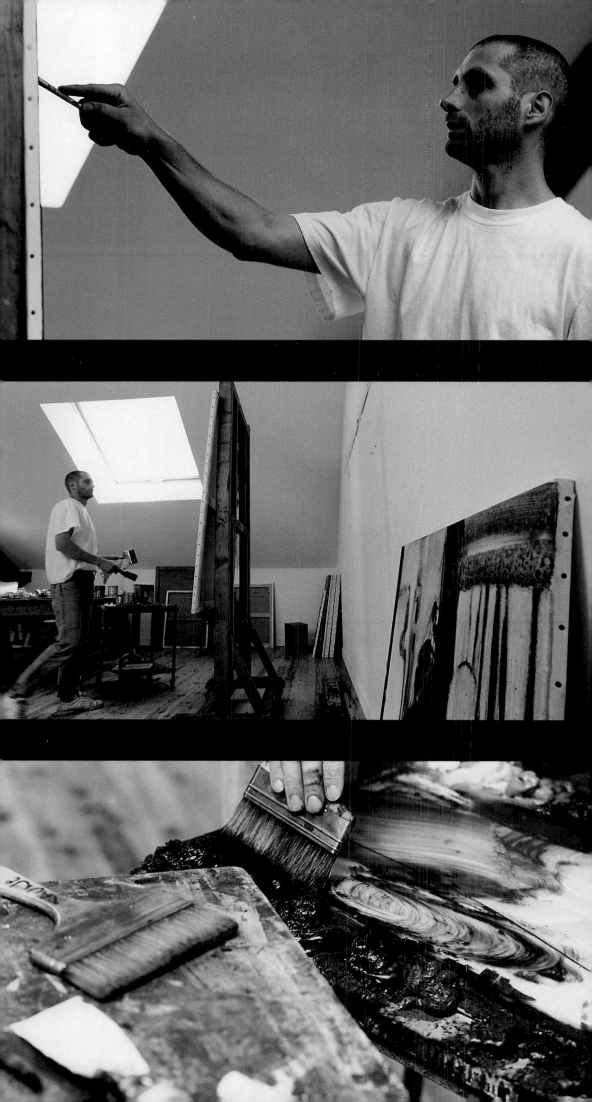

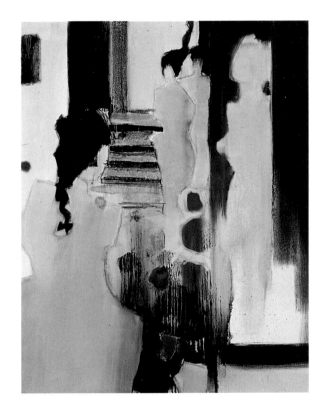

Jolies femmes - 1997 ▲
Huile sur toile (1,46 x 1,14 m)

Chaleur - 1997 ►
Huile sur toile (1,30 x 0,97 m)

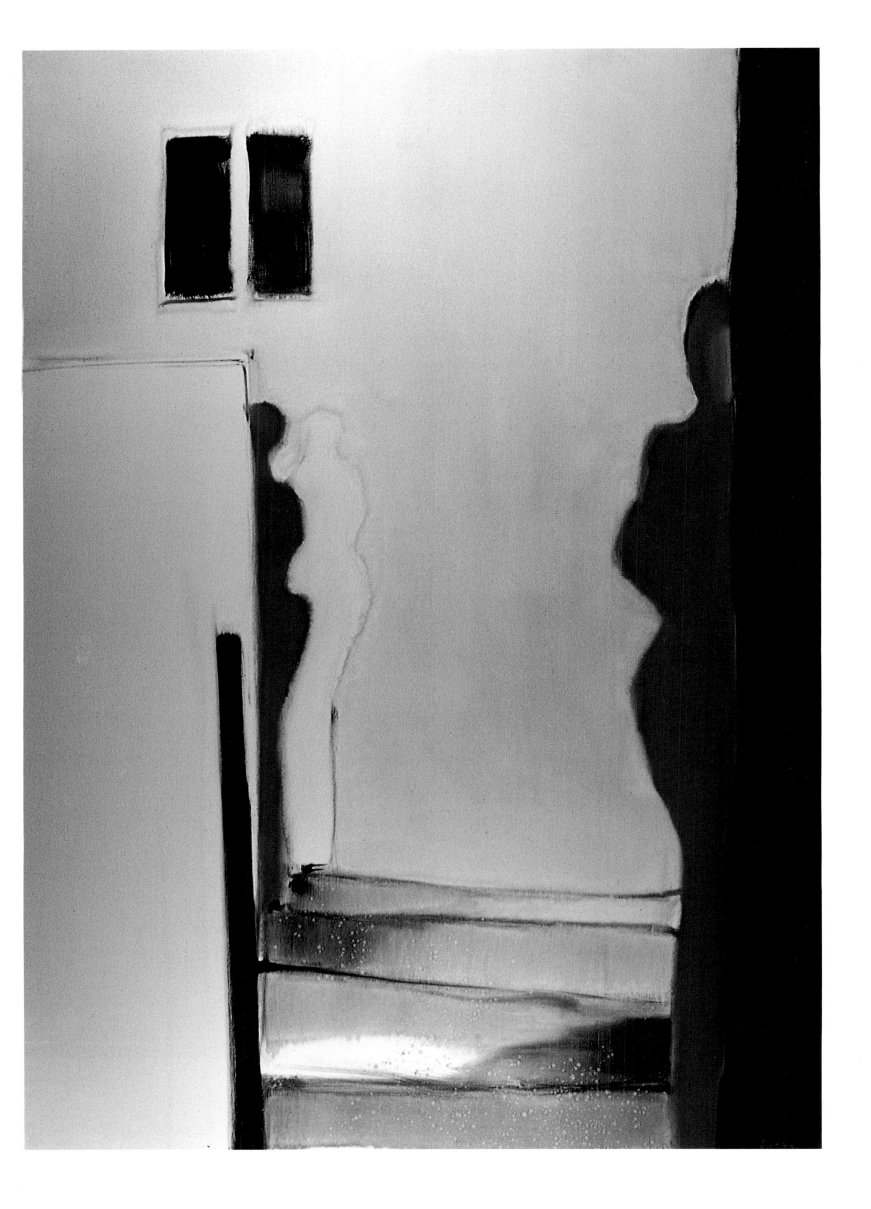

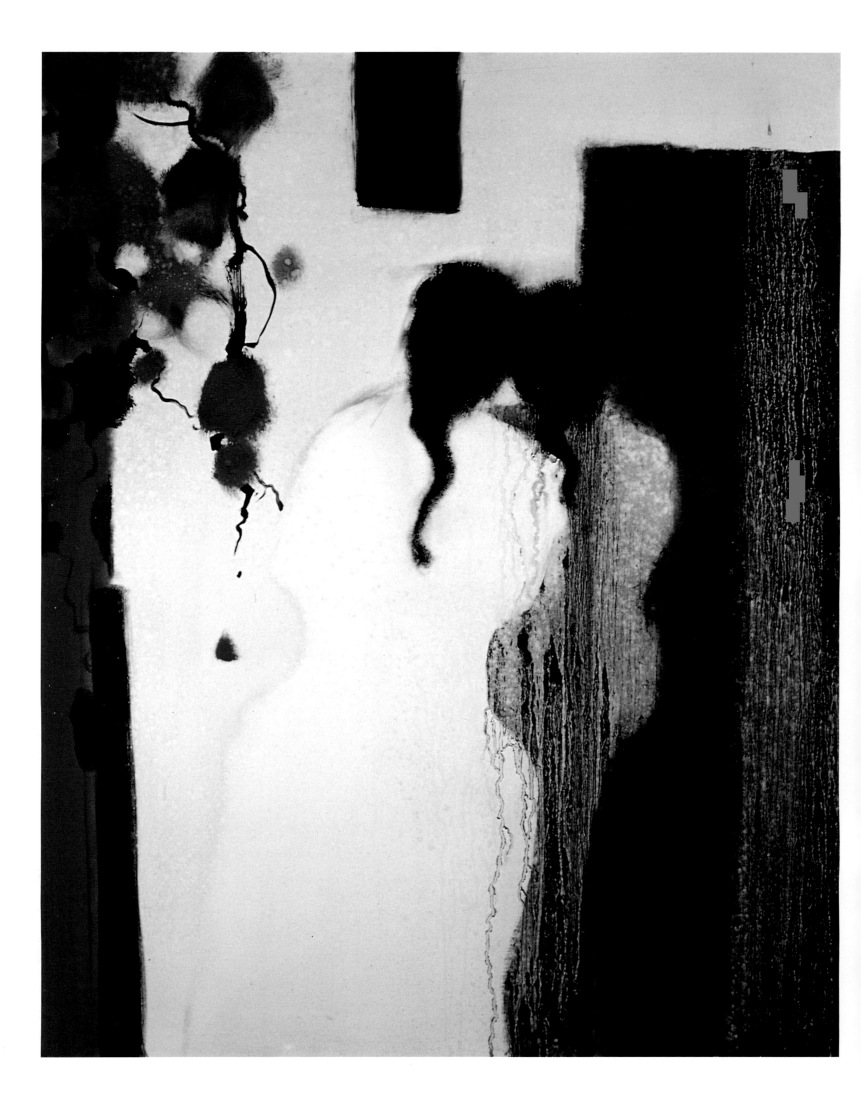

Porte ouverte - 1997 ▲
Huile sur toile (0,92 x 0,73 m)

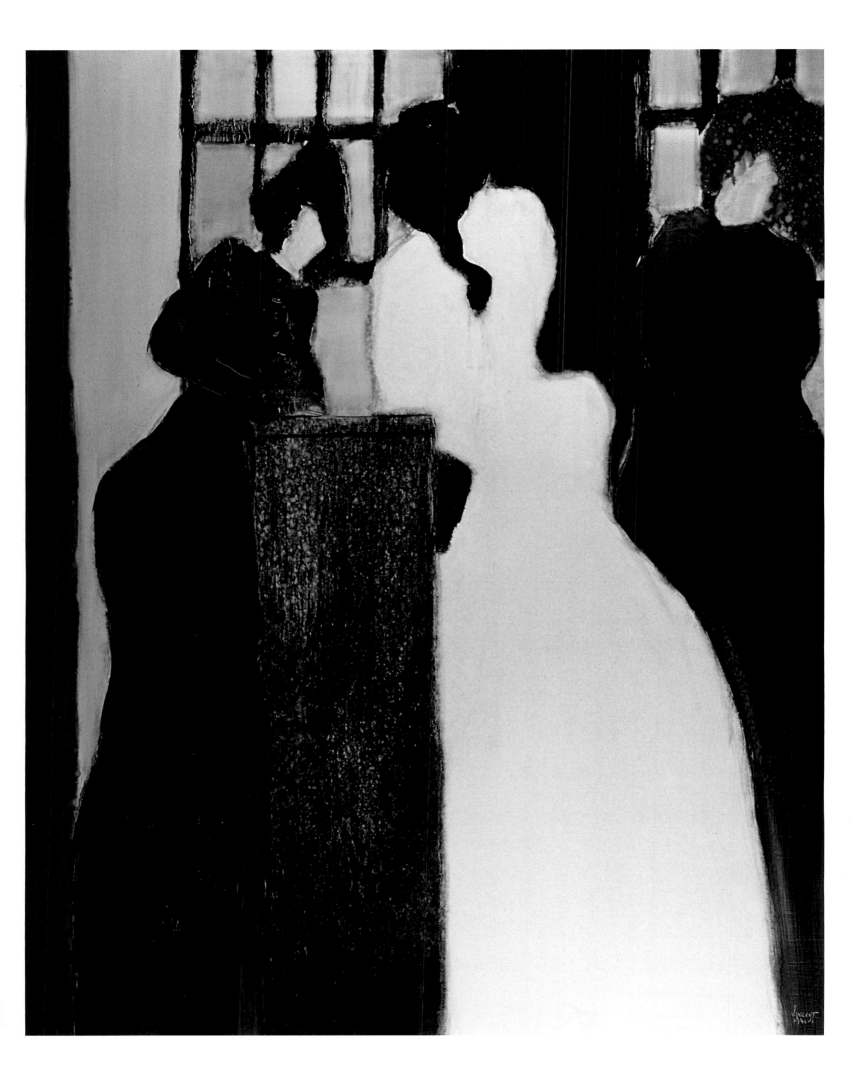

▲ *Le Bar - 1997*
Huile sur toile (1 x 0,81 m)

La Chaise (détail) - 1998 ►
Huile sur toile (1,46 x 1,14 m)

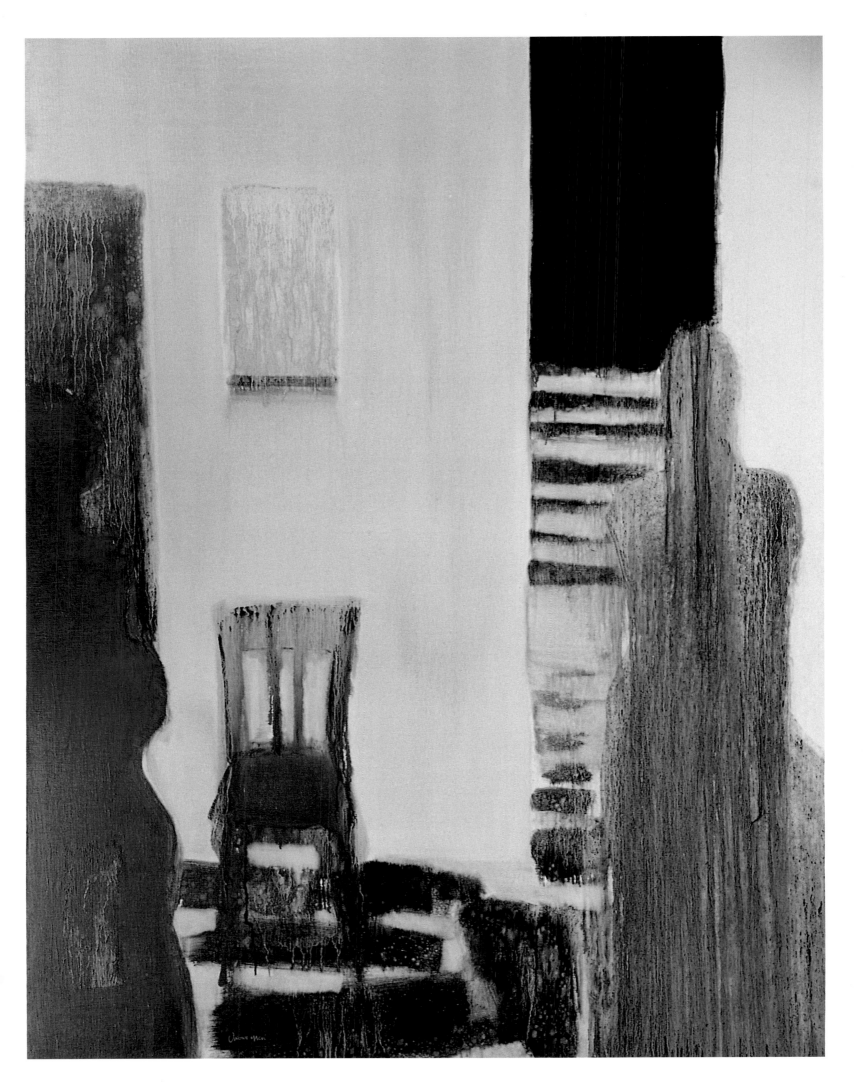

▲ *La Chaise - 1997*
Huile sur toile (1,46 x 1,14 m)

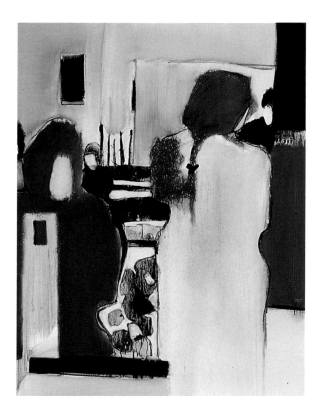

La Timide - 1998 ▲
Huile sur toile (1,46 x 1,14 m)

Couleurs - 1997 ►
Huile sur toile (1,62 x 1,30 m)

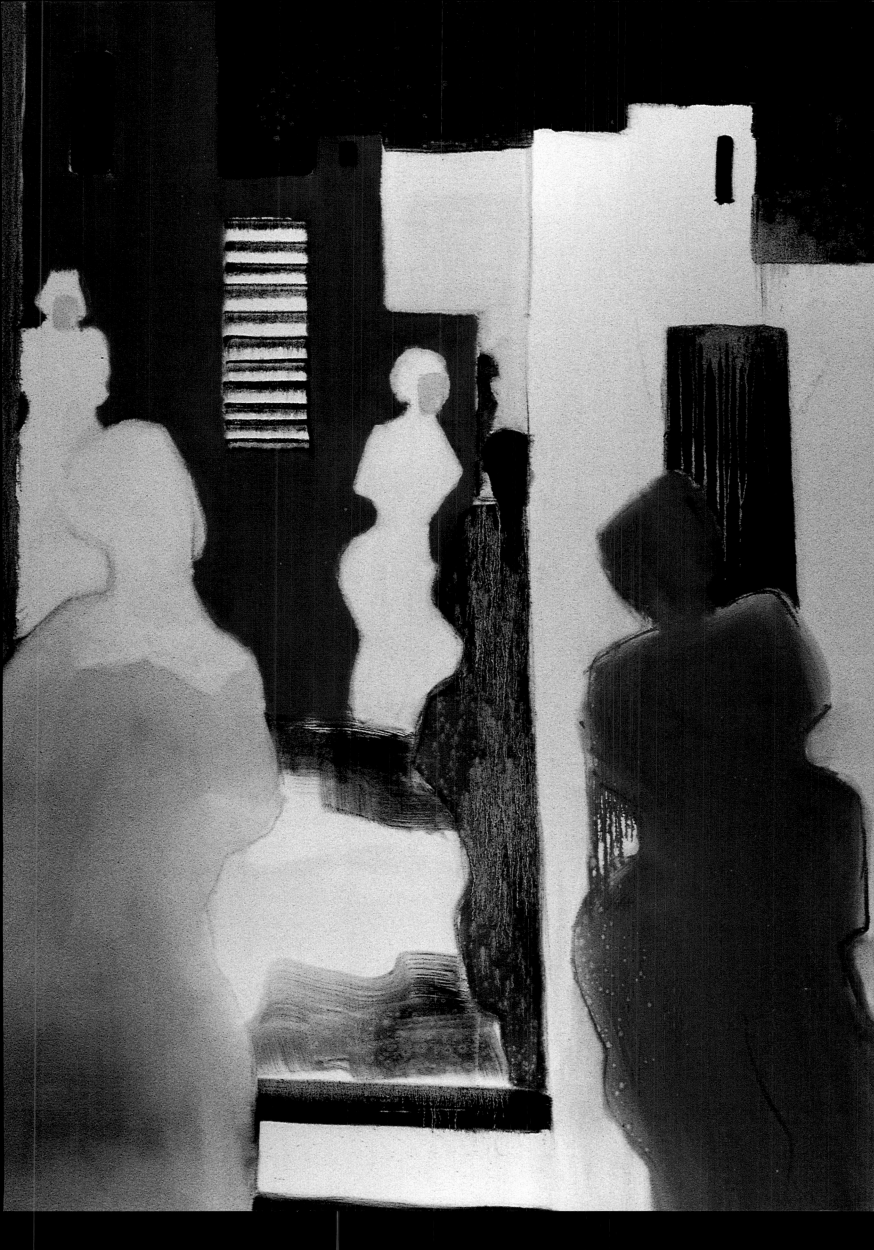

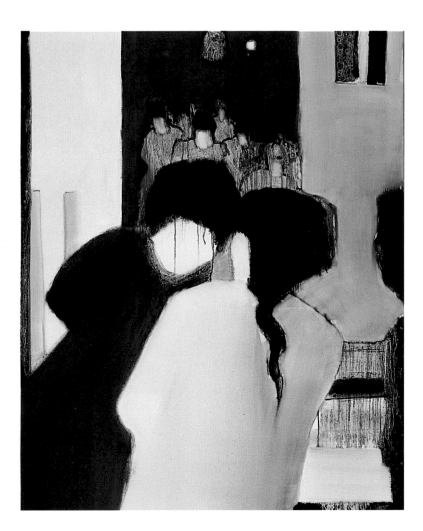

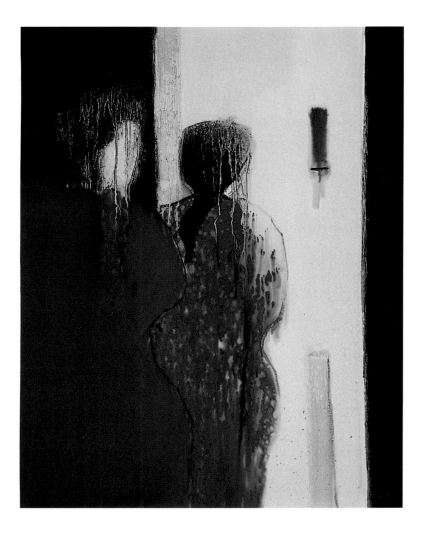

Petit secret - 1998 ▲
Huile sur toile (1,30 x 0,97 m)

◄ *Rouge - 1998*
Huile sur toile (0,81 x 0,65 m)

Le Miroir - 1998 ►
Huile sur toile (1,62 x 1,30 m)

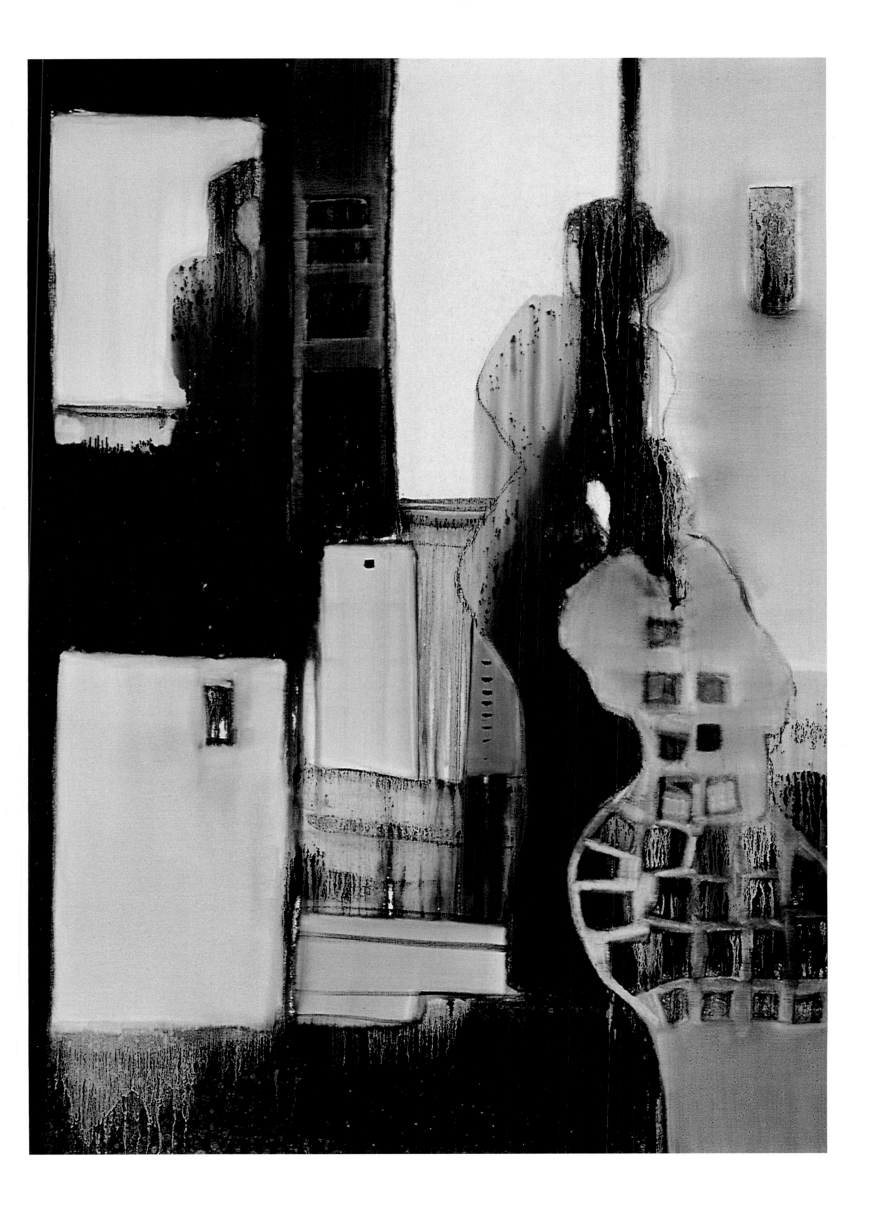

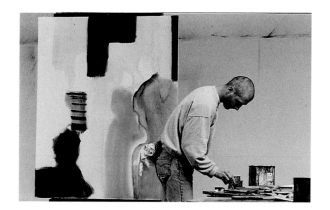

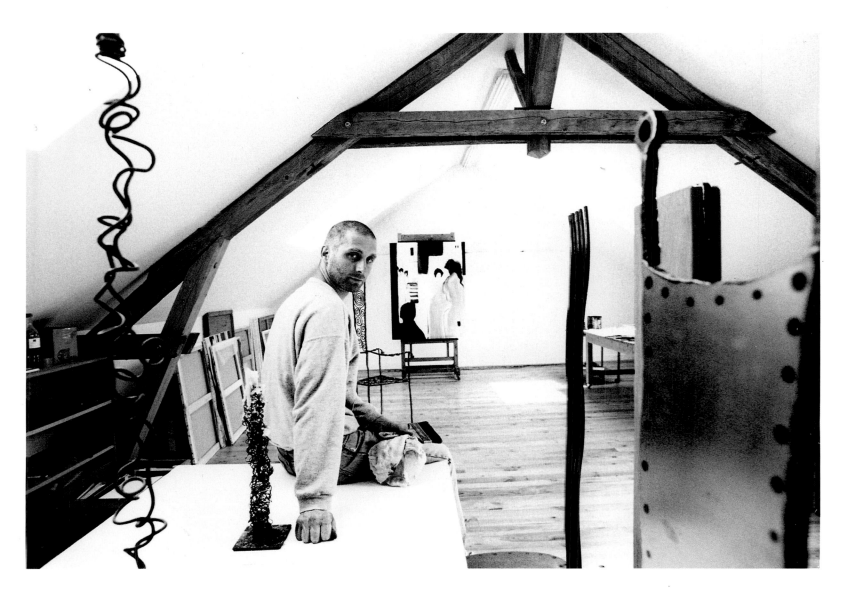

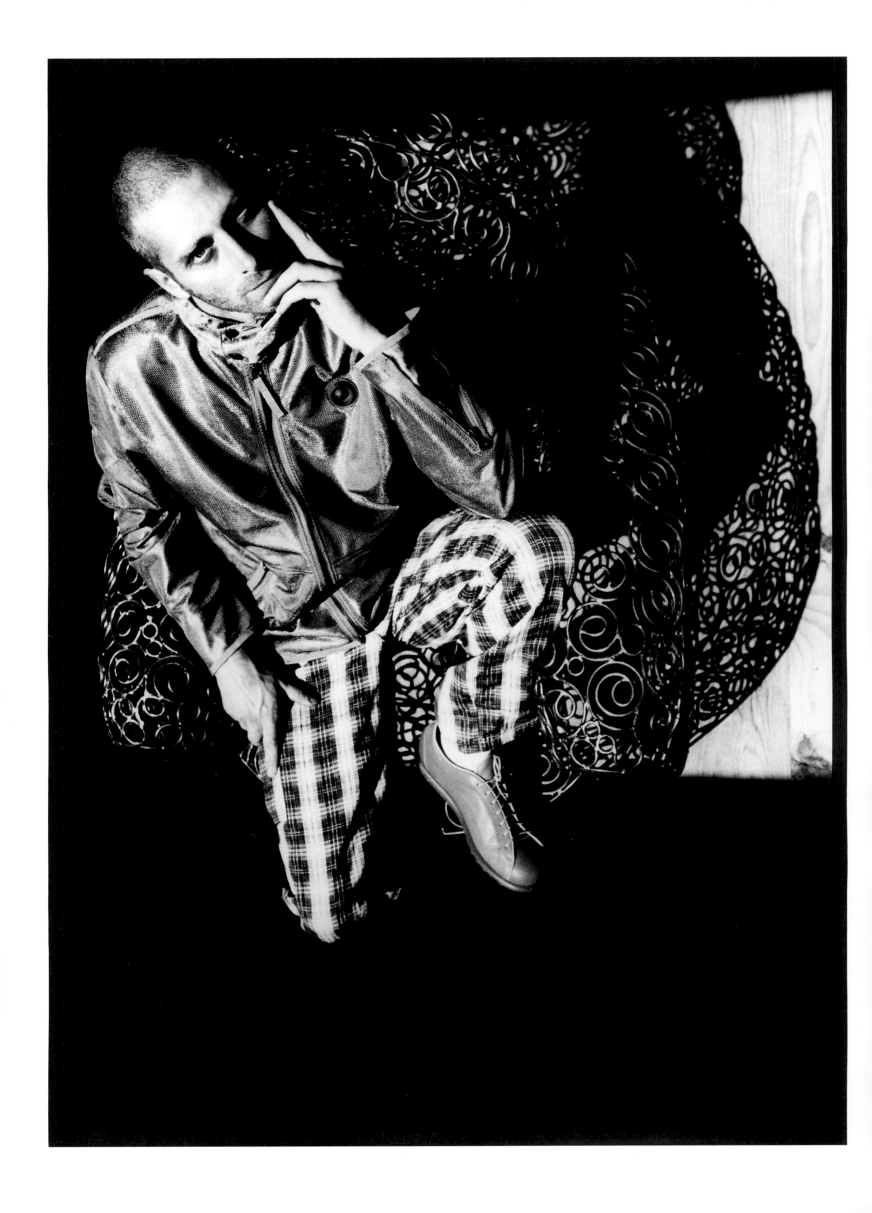

Vincent Magni

Né en 1963 à Saint-Étienne
Vit et travaille à Paris et en Bourgogne

Expositions personnelles et salons :

1999
- Galerie Modus . Paris . Place des Vosges . France
- Galerie Vivendi . Paris . Place des Vosges . France
- Art Miami . Miami . États-Unis
- Art Chicago . Chicago . États-Unis
- Art Expo . New York . États-Unis
- Galerie Adamar Fine Arts . Miami . États-Unis
- Galerie Blue Bay . Cancún . Mexique

1998
- Galerie Modus . Paris . Place des Vosges . France
- Galerie Vivendi . Paris . Place des Vosges . France
- Galerie What is Art . Cambria . États-Unis
- Galerie Jones . Sacremento . États-Unis
- Centre Dunes . Beyrouth . Liban
- Galerie Differente . Hambourg . Allemagne

1997
- Galerie Modus . Paris . France
- Art Expo. New York . États-Unis
- Galerie Art Aqua . Bissingen . Allemagne
- Kenneth Raymond Gallery . Bocca Raton . États-Unis
- Galerie Art Aqua . Vienne . Autriche
- Art Expo . Los Angeles . États-Unis

1996
- Galerie Modus . Paris . France
- Kenneth Raymond Gallery . Bocca Raton . États-Unis
- Salon Anbiente 96 . Francfort . Allemagne
- Galerie du Cercle bleu . Metz . France
- Galerie Art 7 . Nice . France
- Galerie Samagra . Paris . France
- Tendance 96 . Francfort . Allemagne
- Galerie D'origine . Lyon . France

1995
- Galerie Samagra . Paris . France
- Galerie Joël Garcia . Paris . France
- Siac . Paris . France
- Galerie La Tour des cardinaux . L'Isle-sur-la-Sorgue . France
- Art Jonction . Cannes . France
- Kenneth Raymond Gallery . Bocca Raton . États-Unis
- Galerie Grés . Francfort . Allemagne
- Le toit de la Grande Arche . La Défence . France

1994
- Galerie La Tour des cardinaux . L'Isle-sur-la-Sorgue . France
- Internationale Frankfuter Messe . Francfort . Allemagne

1993
- Découvertes 93 . Grand Palais . Paris . France
- Art Jonction . Cannes . France

1992
- Galerie La Tour des cardinaux . L'Isle-sur-la-Sorgue . France

1991
- Centre d'art en L'Ile . Genève . Suisse
- Galerie Géraud Garcia . Genève . Suisse

La Bourgogne 07/1998

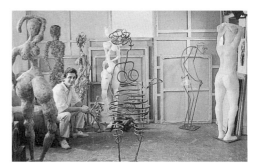

La Défence 02/1994

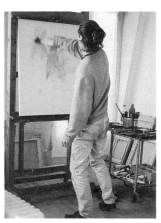

Paris 03/1993

Toulouse 04/1992

Genève 04/1991

Vincent Magni
est représenté exclusivement par/is exclusivly represented by :

Galerie Modus. 23, place des Vosges. 75003 Paris. France
Tél. 33 1 42 78 10 10 Fax. 33 1 42 78 14 00
http : //www.galerie-modus.com
e-mail : modus@galerie-modus.com

Remerciements à :
Kifah Yehia, Mark Hachem, Nicolas Neumann,
Lisa Davidson, Rochelle Hachem, Habib Charaf, Bruno Farat,
Franck Prignet,
Shirley Segedin, Richard Elmir,
Nathalie Magni, Chantal Da Cruz,
Sophie Montcarat, Gérard Xuriguera et Valérie Dutheil

Conception & réalisation : Habib Charaf

Photographies : Franck Prignet & Bruno Farat

Photogravure, impression & reliure :
Re-Bus, Italie